藝象萬千—長安雅集與臺灣名家精選集

展覽日期：2012.06.07～06.12

策展人
張雨晴

主辦單位
長流美術館 中華愛藝協會

承辦單位
長美藝術股份有限公司

協辦單位
財團法人花蓮縣宗亞教育基金會 紅鼎藝術股份有限公司
臺灣文皇磁場藝術協會 臺灣文化名特產國際推廣協會

贊助單位
美利王·文創網

目
CONTENTS
錄

| 中國藝術家 | Artist · China |

備註：按出生年排序

| 序文 |

《海峽兩岸藝術交流》

藝象萬千－長安雅集與臺灣名家精選 序

／陝西省人民政府副秘書長　省政府參事室(省文史館) 李明遠主任

陝西省人民政府參事室（省文史研究館）成立於1953年，是省政府決策的諮詢機構，其中一項重要職責是圍繞文化建設為政府建言獻策，並積極開展對外文化交流活動。我室（館）現有文史館員90多位，都是陝西文學、歷史、詩詞、書畫、音樂、表演、中醫、宗教等領域「德」、「才」、「望」皆高的碩學者儒，如中國工程院院士、全國十大建築師張錦秋，「茅盾文學」獎獲得者、中國作協副主席陳忠實，兩獲「孫冶方經濟學獎」的西北大學教授何煉成，100元新版人民幣毛澤東頭像的繪製者、原中國美協副主席劉文西等。這次參加長安雅集走進臺灣文化交流活動的十多位文史館員書畫家及參事、研究員書畫家都是陝西書壇畫苑的領軍人物。

「八百里秦川文武勝地，五千年歷史古今名城。」曾為十三朝古都的長安，不但有豐厚的歷史遺存與文化積澱，更孕育了無數的藝術驕子。自唐以來，閻立本、顏真卿、柳公權、范寬、關仝、王弘撰、于右任等名家輩出，二十世紀五六十年代，又有趙望雲、石魯、何海霞等為代表的「長安畫派」蜚聲海內外。進入改革開放的新時期以來，在「長安畫派」的方濟眾及其弟子的帶動影響下，老、中、青三代藝術家秉承「長安畫派」的精神，繪畫與書法協同發展，陝西書畫藝術人才輩出、佳作頻出，陝西成為全國舉足輕重的書畫藝術大省。

這次長安雅集文化交流活動展出的書畫作品多為新近創作的精品力作和代表作，有如下特點：一是厚重的歷史感。反映陝西、古長安厚重的歷

史文化；二是鮮明的時代感。如石濤所說：「筆墨當隨時代」，藝術家們用筆墨語言反映陝西乃至中國的新氣象、新變化、新成就；三是濃郁的地域性。通過陝西歷史文化元素來摹寫陝西的歷史文化，表現陝西風土人情；四是高超的藝術性。這批作品，國畫山水、人物、花鳥俱全，立意高邁，構思精巧，筆墨精良，生動傳神；書法真草隸篆皆有，或端莊方正、或秀美飄逸，或拙中隱秀，或自由奔放，或情趣盎然。

文化是一個國家和民族的血脈和紐帶。海峽兩岸人民同宗同祖，文化同根同源，近年來兩岸文化交流日趨活躍。胡錦濤總書記2008年12月31日在《在告臺灣同胞書》30周年座談會上講話時指出：「兩岸同胞要共同繼承和弘揚中華文化優秀傳統，開展各種形式的文化交流，使中華文化薪火相傳、發揚光大，以增強民族意識、凝聚共同意志。」為貫徹落實胡總書記的講話精神和加快陝西的文化強省建設，這次長安雅集走進臺灣文化交流活動，我們力求以強大的實力陣容和高水準的創作成果充分展示新時期陝西書畫藝術的魅力，向臺灣同胞表達一種血濃於水的情懷，並通過雙方的互動交流，增強互信、加深瞭解，進一步拓展深化文化交流的層次和領域，自覺積極地傳承中華優秀傳統文化，擴大和提升中華文化的軟實力和影響力，而共同努力奮鬥！

在長安雅集走進臺灣文化交流活動書畫展覽畫集即將付梓之際，囑我作序，誠恐誠惶之際，爰綴數語為序。

胸懷手足　書畫寄情

／ 陝西省書法家協會 吳三大名譽主席

作者係陝西省書法家協會名譽主席、陝西省人民政府參事室(省文史研究館) 館員書畫研究會會長、陝西書法界的領軍人物

五千年璀璨的中華文明以其完整性、豐富性及與之對應的豐富文字記載而獨步世界，中國書法藝術以其獨特的藝術形式和藝術語言再現了這一歷時性的演變過程，詮釋了中國優秀傳統文化內涵，為世界藝術做出了不朽的貢獻。書法作為中國思想和文化的表現載體，在其自身的美學範疇內從各層面體現了「天人合一」、「中庸中和」、「陰陽平衡」等中國傳統思想，體現了華夏民族精神。全世界的華人，一直對書法藝術情有獨鍾、關愛有加，學習繼承、發揚光大。

陝西被譽為中國書法藝術的故鄉。在中國書法藝術形成、演進發展的過程中，陝西籍書法家扛鼎舉纛，奠定了陝西在中國書法藝術領域的地位。從肇造文字的倉頡到李斯、蕭何；從韋誕、王遠到虞世南、歐陽詢、顏真卿、柳公權、楊凝式；再從米萬鐘、王弘撰、宋伯魯直到于右任。他們是一座座豐碑、一顆顆明星，是中國書法藝術的靈魂和標誌。新時期以來，在老一代的書法家劉自櫝、衛俊秀、陳澤秦、邱星等人帶領感召下，陝西書法家群體，融金鼎石鼓、漢魏風骨、晉唐心印、歷代書帖於一體，參以封泥、竹簡和文人印章研究，恪守藝道，去浮躁，斥輕佻而逐漸形成了獨具特色的三秦書法。

中國畫是西畫之外的世界第二大畫種，是世界藝術寶庫的一朵奇葩，集中體現了中國儒、釋、道互補的傳統思想文化。中國畫歷史悠久、內涵

豐富，受中國傳統儒道釋思想的影響，注重個人性情的表達，講究氣韻生動，強調抒情寫意，追求真善美的結合、道與技的統一、禪與境的統一等。「秦中自古帝王州」。陝西文化積澱深厚，人傑地靈，歷史上中國畫大師層出不窮，如閻立本、韓滉、范寬、關仝、宋伯魯等，近現代以來，以趙望雲、石魯、何海霞等為代表的「長安畫派」聞名世界，當代長安畫壇繼承「長安畫派」的精神，湧現出了一大批優秀的畫家和作品，陝西成為書畫大省、書畫強省。

臺灣書畫向來是推崇傳統、遵循傳統，很嚴肅地加以繼承，且對書畫的推廣不遺餘力，如在各級學校開設中國書法課程，各種大小規模的書畫比賽盛行等。這些都是我們要學習和借鑒的。

這次長安雅集走進臺灣文化交流活動，不僅有兩岸的書畫聯展，還有書畫筆會，現場進行交流，這是海峽兩岸共同交流書畫藝術，發展書畫藝術的舉措，希望通過我們共同的努力，能使中國書畫藝術遠離浮躁和喧嘩，回歸到傳統的平和寧靜的精神家園，增強對中華傳統文化的認同感，並能為社會的和諧安寧做點貢獻。

《海峽兩岸藝術交流》
藝象萬千－長安雅集與臺灣名家精選 序
／前國立臺灣藝術大學校長 黃光男教授

海峽兩岸開放交流迄今已逾三十年，根植於古老中華文化的遺傳基因，在筆墨的共鳴之下，早就橫越了時間與空間的藩籬與距離，為新世紀中華文化的永續傳承，提供了新視覺與新視野的能量。從以往的經驗來看，兩岸在美學、哲學與文學交流始終頻繁，由於中華文化本質上具有共同語彙、表現符號，水墨畫是最能彰顯文化傳承與演繹創新的類項，我們不但可從筆墨、氣韻、格調等意境感受中華藝術的溫潤氣質，畫境本身也充分反應出藝術家思想脈絡與時代文化背景。此次「海峽兩岸藝術交流：藝象萬千－長安雅集與臺灣名家聯展」的開展，相信為瞭解兩岸文化交流意涵，提供了重要美學討論與互動的絕佳場域。

兩岸以中華文化的底蘊為根基，從同文同種的土壤上浸潤，無論在情感上、記憶上，我們都深切瞭解長安文化在中華文化傳承上綻放的璀璨，時至今日，記憶中的「長安一片雪、萬戶寂無聲」猶然悅耳，即便是遠在千里之外的臺灣民眾，由於文化本質的聯繫，自然而然地從唐詩的詞句中喚醒親切的共鳴。長安畫會傳承了中華文化體的內涵，其承載的方式、墨法、技巧均有濃厚的文人氣質及語調，儘管中華水墨因應時代變遷有創新的表現方式，但其深植於水墨內涵的本質是亙古不移的，尤其以山水畫來說，繼承了元、明、清歷朝諸如金石派、海上派等各家精粹，中國文人風骨躍然紙上。

臺灣水墨畫在中華文化復興運動的浪潮上，被推升至「國畫」的層次，成為中華文化的標誌，但更重要的是這股水墨的蓬勃氣勢，更多來自於人文的氣質與磅礴大氣，舉凡技法的講究、師承的重現、寫生的法則，都成為臺灣水墨畫最重要的意念。在臺灣各家各派中，無論表現方式是歸屬現代的、傳統的或西洋的，但都是以中華文化的內涵作為符號性表現，諸如學院派的蘇峯男、袁金塔、林進忠；西洋派的郭東榮、郭軔、何肇衢；現代性的于兆漪、李振明、李重重；文人式的熊宜中、陸先銘、陳永模等，臺灣各家重視詩詞、法書與筆墨三者的結合，兼具藝術性與文學性的展現，既是美學價值的判斷，也是道德價值的彰顯。

在我看來，以中華文化為根基的東方美學，其表現方式與內涵並非固定不變，而是承續傳統中國藝術精神的本位中求發展，配合時代流轉而與時俱進、成長。透過本次聯展，兩岸藝術家展現出各自朝向時代、環境與歷史陳述與生活感應的方向，為水墨畫應具有的美學共相，無論在互濟、形式、內容上，為兩岸文化的交流，激盪出饒富哲思與新意的火花！

《海峽兩岸藝術交流》

藝象萬千－長安雅集與臺灣名家精選 序

／臺灣藝術大學書畫研究所 歐豪年教授

中國二千餘年前，春秋時代，即以人文思想家之蔚起，有諸子百家學說，書畫藝術則自唐宋之間最有發展，宜為百代典範。尤其中原山水寫實，以王維、關全、李成、范寬等，皆已奠定深厚基礎。王維隱輞川，在陝西藍田，關全長安人，范寬卜居終南太華，皆秦中名士。王維善潑墨山水，為水墨渲淡國畫祖；關全寫秦中山水，厚重高古；李成惜墨如金，用筆喜直皴，善峰巒寒林；范寬寫山真骨，皆用淡墨；李成且能以仰畫建築物之飛簷，可知宋時遠近明暗已有相當發明。惜後人不能更多研究，且有妄評為不合山水以大觀小者。故明清近代之山水花木，以至人物宮室，終不免陷於空想杜撰。李成畫之真跡，今雖不存，然秦中後學，對此應有知言。古哲心法遺意，尤其宣多感召也。

千百年以降至今，以二十世紀初葉東西文化交流，廣東嶺南畫派首倡寫生重檢國故，海上畫派互為呼應，今長安亦更以中州之人文，最能有潛在力量，發為國畫嶄新風氣，不讓東南專美，是誠可以預卜。猶憶十餘

年前，海峽開禁之初，余與臺灣文化界陳奇祿、楚崧秋、尹雪曼、張豫生、章益新(梅新)等人，因應大陸文聯、美協聯名之邀請，即曾首訪大陸各地。古都長安，當然是文化重點，人文交流，印象深刻。一九九八年，更以陝西省歷史博物館、文物局，以及此間太平洋文化基金會之合辦，西安歷史博物館首展拙作，得與秦中藝壇人士接觸，再次使余深留印象。茲今又喜二十一世紀新頁，二零一二年夏，海峽兩岸藝術交流，藝象萬千，人文之盛，或亦可與春秋比美。長安雅集與臺灣名家聯展，頃由長流美術館、中華愛藝協會合辦，展前已獲略覽兩岸出展書畫家作品為慰。亟盼兩岸書畫家同道，更能互相勵勉，在此國際藝壇，式微沉淪，我國族藝術或能在古代偉大藝術家理念及精神之感召鼓舞下，重振開始，期可踏破國際藝壇之鴻溝，斯厚望矣。

藝象萬千

／長流美術館 黃承志館長

長安雅集是繼承舉世聞名「長安畫派」精神的藝術團體，會員涵蓋陝西地區的老中青書畫家，活躍於中國西北地區，及全中國書畫界。歷代陝西籍之書法家，從唐虞世南、歐陽詢、顏真卿、柳公權、米萬鍾到當代的于右任；水墨畫家從唐閻立本、韓滉、范寬、關仝，到當代的趙望雲、石魯等，可謂大家輩出，舉世同欽。

曾為十三朝古都的長安，不但有豐厚的歷史遺存與文化積澱，更孕育了無數的藝術驕子。延續長安畫派「一手伸向傳統、一手伸向生活」的藝術主張，現代長安畫壇，繪畫與書法等量齊觀協同發展，陝西書畫藝術人才輩出、屢見佳作，陝西成為全國舉足輕重的書畫藝術重鎮。這次參加長安雅集走進台灣文化交流活動的成員都是陝西書壇畫苑的領軍人物，所展出作品多為新近創作的代表作，作品呈現以下特點：一為厚重的歷史感，反映陝西、古長安厚重的歷史文化。二是鮮明的時代感，藝術家們用筆墨語言反映陝西乃至中國的新氣象。三是濃郁的地域性，摹寫陝西的歷史文化及風土人情。四是高超的藝術性，作品包括國畫山水、人物、花鳥俱全，立意高邁生動傳神；書法真草隸篆皆有，或端莊方正、或秀美飄逸、或拙中隱秀、或自由奔放、或情趣盎然。透過長安雅集藝術家的到訪，民眾可一窺千年古都豐實的文化內蘊與無盡的藝術風華。

此次來訪的陝西省文史研究館處長、副處長、館員，西安中國書院畫家，陝西瑞林集團，貿促會部長、幹部等三十三名，而參加聯展的台灣藝術家二十九名，皆為藝壇名師。其陣容涵蓋台灣不同世代的藝術菁英，且不乏當代藝術思潮之頂尖領航者，他們的作品多已跳脫傳統窠臼，融貫中西，並以台灣特有的自然地理環境與當代人文思想、社會變遷融入創作，轉化出迥然不同的藝術風格：豐富的媒材、形式、技法、內涵，不但打破歷來僵化固定的藝術界域與形式，更反映出台灣獨特創新且多元表現的藝壇現況。台灣文化軟實力舉世聞名絕非浪得虛名，這些大師們在藝術的道路上傾注心力，要以畫筆留下傳世的篇章、永恆的印記。6/7~6/12在長流美術館桃園館將以「藝象萬千」的氣勢，呈現兩岸異彩紛呈的藝術成就，希望能獲得愛藝者的肯定。

「藝象萬千─長安雅集與台灣名家聯展」由資深策展人張雨晴策展；長流美術館、中華愛藝協會主辦；長美藝術股份有限公司承辦；感謝財團法人花蓮縣宗亞教育基金會、紅鼎藝術股份有限公司、臺灣文皇磁場藝術協會、臺灣文化名特產國際推廣協會的協辦及美利王文創網的贊助。希望這種有意義的交流活動，能夠不斷地舉行，以促進兩岸藝術家的瞭解與進步。

中國藝術家

吳三大
WU SAN DA

原名培基，號長安憨人，1933年12月生，陝西西安人。國家有突出貢獻專家，國家一級美術師，原中國書法家協會理事、評審委員會委員，陝西省書法家協會名譽主席、西安美術學院客座教授，陝西省人民政府參事室（省文史研究館）館員、館員書畫研究會會長。

吳三大是中國書畫界在群眾中影響最大、最富有傳奇色彩的人物之一。人們譽他爲行草大家、丹青妙手，他不但詩書畫印皆通，還能編、能演、能唱，堪稱雜家，譽他爲「八荒一家」。曾在全國多個省市、台灣、香港、澳門等地區及美、英、法、日等國舉辦個人書畫展覽，所到之處備受讚譽。出版有《吳三大書畫集》。

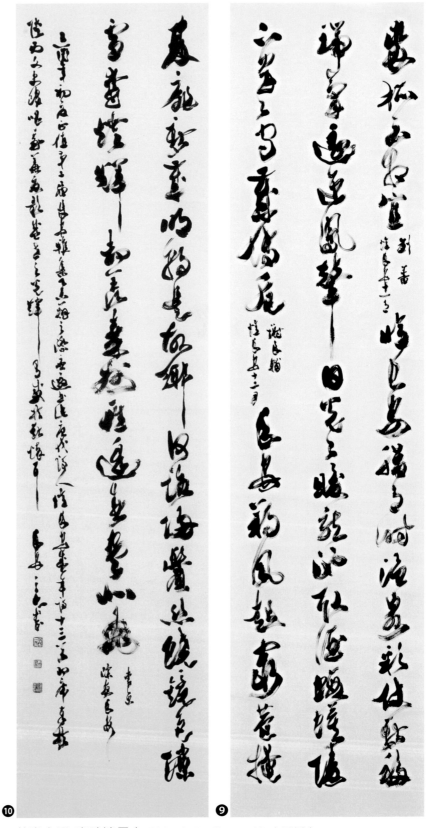

草書十屏 唐詩憶長安 2005 245×61cm×10 水墨紙本

茹　桂
RU GUEI

原名樂生，1936年生，陝西西安人。西安美術學院教授、碩士生導師、中國書法家協學術委員。陝西省書法家協名譽主席，陝西省人民政府參事室（省文史研究館）館員。

被稱爲「學者型書法家」的茹桂，長於行草書，取法二王及米芾，形成了自己雄健豪爽、恣肆跳宕的風格；在書法理論方面亦著述甚豐。著有《書法十講》、《藝術美學綱要》、《茹桂書法教學手記》、還出版有藝術散文隨筆《硯邊絮語》及行草書帖《白居易〈長恨歌〉》、《張若虛〈春江花月夜〉》、《茹桂書自作詩〈長安好〉》等。作品曾參加陝西歷屆書法展以及第五屆全國書法篆刻展等，有些作品被法國東方藝術研究所、菲律賓巴維士博物館以及中國革命歷史博物館、毛主席紀念堂等處收藏。

草書　七言對聯　〈清興豪情〉　225×42cm×2　水墨紙本

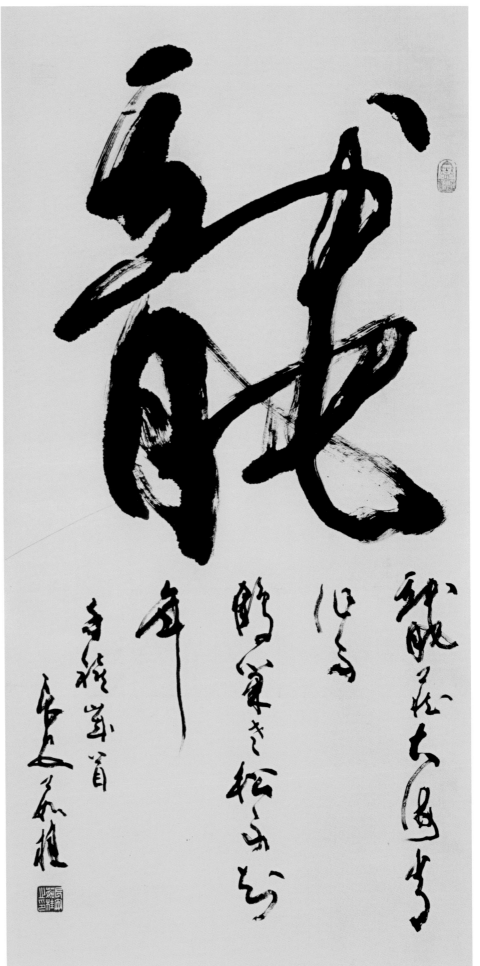

孫 傑
SUN JIE

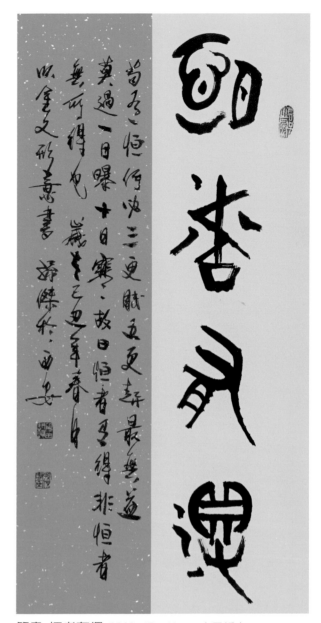

篆書 恒者有得 2009 47×41cm 水墨紙本

亦名長柱，字泉人，號倉北山人，1937年生於白水縣文字始祖倉頡故里。國家一級美術師，中華倉頡書畫研究院院長，陝西書畫培訓學院教授，陝西省人民政府參事室（省文史研究館）館員。

孫傑曾師承當代中國書畫大師董壽平、白雪石，數十年主攻花鳥，以畫梅、竹見長，在全國頗有影響，作品榮獲「洛玻盃」全國書畫大賽、中國國際文學藝術博覽會、陝西職工書畫大賽等10多個金盃獎、一等獎。1992年成為全國第一個在中國美術館舉辦「墨竹專題畫展」的畫家；1995年特邀參加「全國百名藝術家萬里采風」活動；1997年出席「第四屆海峽兩岸文化交流研討會」；同時，在台北舉辦「兩岸藝友書畫聯展」；2001年被列入「陝西百傑」新聞人物。多次應邀去北京、上海、大連、四川、山東、蘭州等地講學獻藝。作品被中南海、人民大會堂，民族文化博覽會及日本、新加坡等二十多個國家的館、堂收藏。傳略、作品被編入《世界名人錄》、《世界當代美術大辭典》、《中國專家大辭典》、《中國美術全集》等辭書。撰寫、出版有《墨竹畫法》、《畫竹四字口訣》、《詠竹談藝》、《孫傑墨竹畫專號》、《孫傑墨竹畫集》等專著。

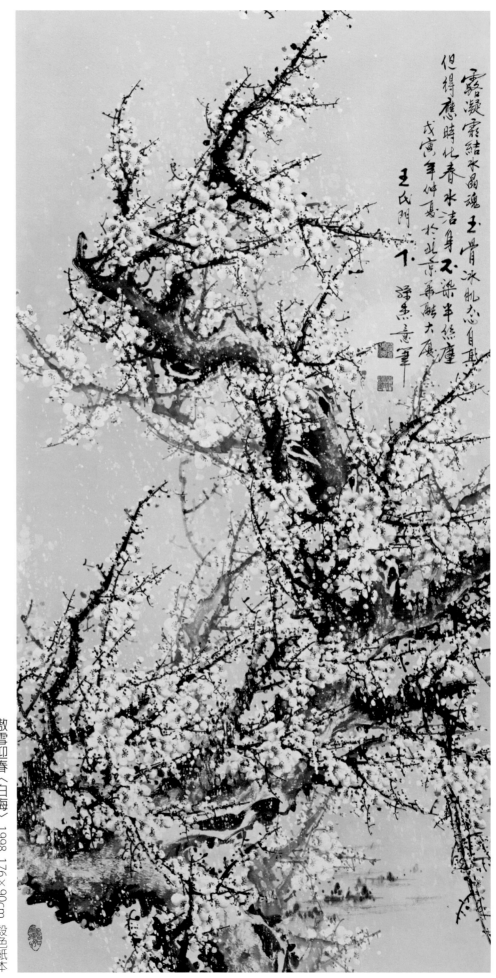

露凝霜結水晶魂 玉骨冰肌志自真
但得應時化春水潔身不染半絲塵

戊寅年仲夏於北京承辦大展
王氏門下弱焉竟軍

傲雪迎春〈白梅〉 1998 176×90cm 設色紙本

張振學
JHANG JHEN SYUE

別名張鶴，1939年6月生，陝西城
固人。國家一級美術師，中國美術
家協會會員陝西國畫院專業畫家、
研究員，秦嶺中國畫學會會長。陝
西省人民政府參事室（省文史研究
館）館員。

張振學擅長山水畫。〈入蜀圖〉
長卷獲1981年全國鐵路美展一等
獎；〈生生不息〉獲第六屆全國美
展銅牌獎，為中國美術館收藏；
〈相依圖〉、〈清澗〉為廣州美術學
院收藏；1991年作品〈昨夜星辰〉
參加「七一」全國美展；1993年
作品〈山川依舊〉獲全國首屆山水
畫展優秀作品獎；〈林茂鳥知歸〉
入選全國首屆中國畫展。數幅畫作
選送日本、丹麥、澳大利亞等國
展出。1988年曾訪問日本。1989
年應邀在北京中國畫研究院舉辦個
展；應邀為人民大會堂創作巨幅國
畫〈延安頌〉。

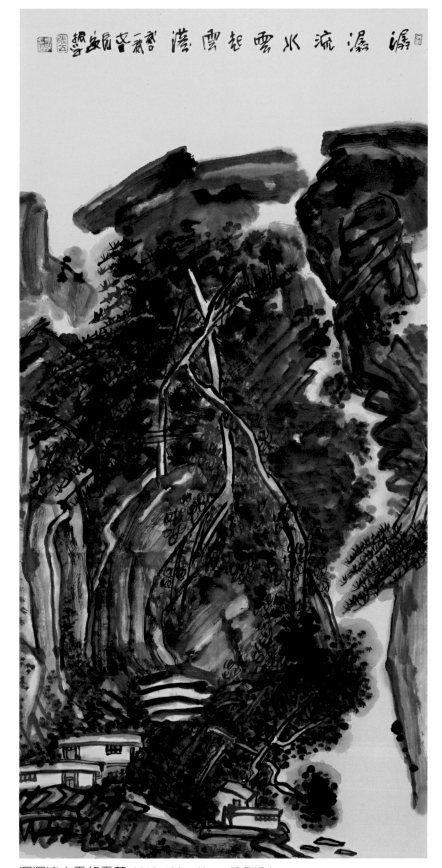

潺潺流水雲起雲落 2012 138×69cm 設色紙本

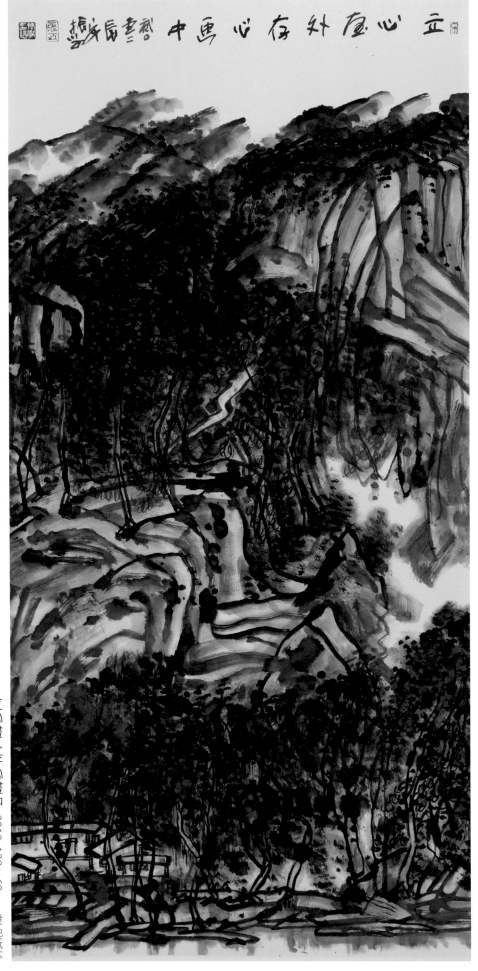

立心畫外存心畫中 2012 138×69cm 設色紙本

葉炳喜
YE BING SI

1940年11月生，陝西丹鳳人。副研究員、中國書法家協會會員、原中國書法家協會創作委員會委員、陝西省書法家協會顧問、陝西省美術家協會會員、陝西省人民政府參事室（省文史研究館）館員。

葉炳喜長期從事書法藝術創作，各體皆工。作品先後入選「全國第一屆正書大展」、「首屆中國書協會員優秀作品展」、「全國首屆大字書法藝術展」、「八屆國展」（入圍）、全國首屆自撰楹聯書法展等一系列國內外大展，獲各種獎項48次。有大量作品被省、市政府作為禮品饋贈給外國友好城市官方和友人，數百幅作品被毛主席紀念堂、中國歷史博物館、台灣省美協、天津大學、新加坡書法中心等國內外權威機構收藏、出版或刻石。出版有《葉炳喜書法集》。

楷書四屏 白居易長恨歌 2007 175×47cm×4 水墨紙本

漢皇重色思傾國　御宇多年求不得　楊家有女初長成　養在深閨人未識　天生麗質難自棄　一朝選在君王側　回頭一笑百媚生　六宮粉黛無顏色　春寒賜浴華清池　溫泉水滑洗凝脂　侍兒扶起嬌無力　始是新承恩澤時　雲鬢花顏金步搖　芙蓉帳暖度春宵　春宵苦短日高起　從此君王不早朝　承歡侍宴無閒暇　春從春遊夜專夜　後宮佳麗三千人　三千寵愛在一身　金屋妝成嬌侍夜　玉樓宴罷醉和春　姊妹弟兄皆列土　可憐光彩生門戶　遂令天下父母心　不重生男重生女　驪宮高處入青雲　仙樂風飄處處聞　緩歌謾舞凝絲竹　盡日君王看不足　漁陽鼙鼓動地來

驚破霓裳羽衣曲　九重城闕煙塵生　千乘萬騎西南行　翠華搖搖行復止　西出都門百餘里　六軍不發無奈何　宛轉蛾眉馬前死　花鈿委地無人收　翠翹金雀玉搔頭　君王掩面救不得　回看血淚相和流　黃埃散漫風蕭索　雲棧縈紆登劍閣　峨嵋山下少人行　旌旗無光日色薄　蜀江水碧蜀山青　聖主朝朝暮暮情　行宮見月傷心色　夜雨聞鈴腸斷聲　天旋地轉廻龍馭　到此躊躇不能去　馬嵬坡下泥土中　不見玉顏空死處　君臣相顧盡霑衣　東望都門信馬歸　歸來池苑皆依舊　太液芙蓉未央柳　芙蓉如面柳如眉　對此如何不淚垂　春風桃李花開日　秋雨梧桐葉落時

❷　❶

耿　建
GENG JIAN

1941年4月生，陝西綏德人。國家
一級美術師，陝西省美術家協會專
職畫家。陝西國畫院特聘畫師，中
國美術家協會會員、中國書法家協
會會員，西安美術學院研究院研究
員，陝西省人民政府參事室（省文
史研究館）館員。

他三十多年來一直從事美術創作，
擅長人物畫，代表作品有〈石涅神
火〉、〈礦山晨曲〉、〈寄哀思〉、
〈吹奏山曲〉等作品多次參加國內
外大展，並出訪日本、澳大利亞、
瑞典等國舉辦個人畫展與學術交
流，曾在國內北京、山東濟南、內
蒙古呼和浩特、大連、珠海、徐州
等十多個城市舉辦個人畫展。多幅
作品被國內外美術館收藏。出版有
《耿建水墨人物畫》。

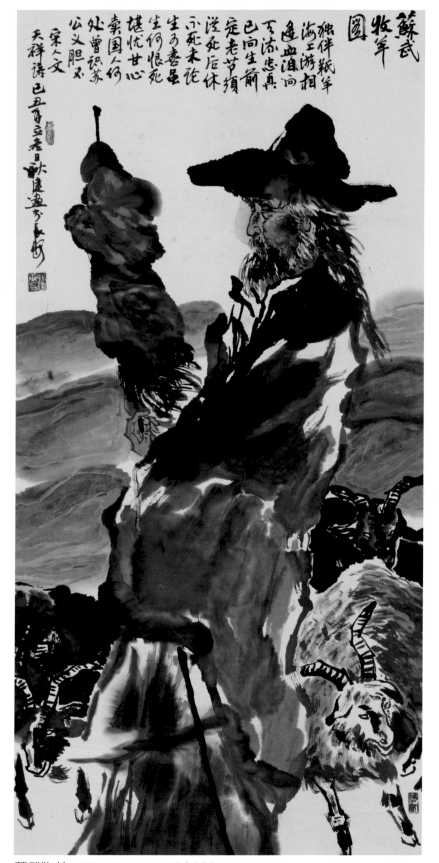

蘇武牧羊 2009 137×68cm 設色紙本

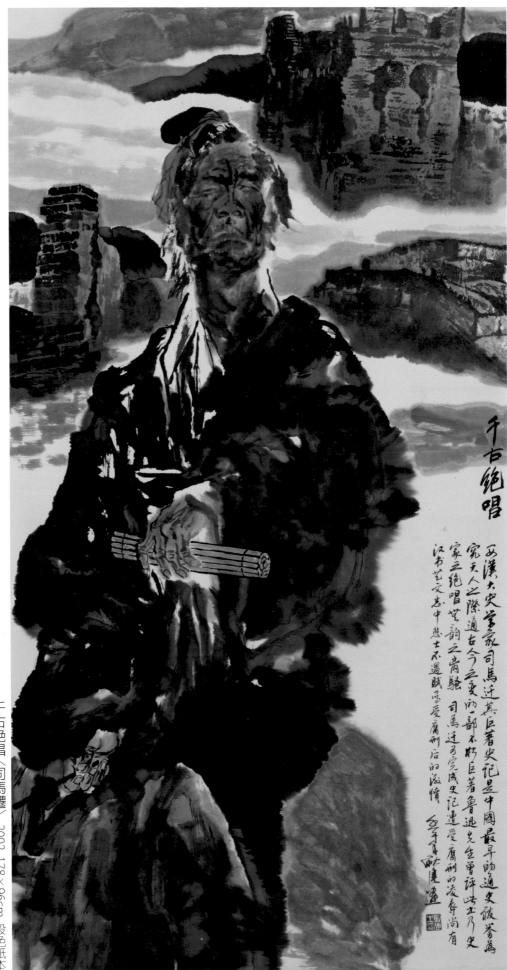

千古絕唱

西漢大史學家司馬遷其巨著史記是中國最早的通史被譽為
究天人之際通古今之變的一部不朽巨著魯迅先生曾評此五乃史
家之絕唱無韻之離騷 司馬遷完成史記遭受腐刑的凌辱尚有
漢書藝文志中悲士不遇賦另受腐刑后的滋憤
辛己年夏 耿漢遷

千古絕唱〈司馬遷〉 2002 178×96cm 設色紙本

溫友言
WUN YOU YAN

1941年8月生，陝西三原人。西北大學教授、研究生導師，國家有突出貢獻專家。中國美術家協會會員、中國書法家協會會員、陝西漢風書畫院長，陝西省高等院校藝術教育學會副會長，陝西省國際文化交流基金會理事，長安文化研究會副會長，陝西省文化交流協會常務理事，陝西省人民政府參事室（省文史研究館）館員。

溫友言生於書畫世家，幼時起，先後跟隨茹欲立、王遜之、李濃、邱石冥等名師學習書畫，後一直從事歷史文字、美術教育工作，書畫作品多次參加國內外大展，一些作品被國內外大學和博物館收藏。出版有《中國美術史稿》、《書學導論》、《藝術散論》等。藝術傳略被收入《世界名人錄》、《中國美術家辭典》等多種辭書。

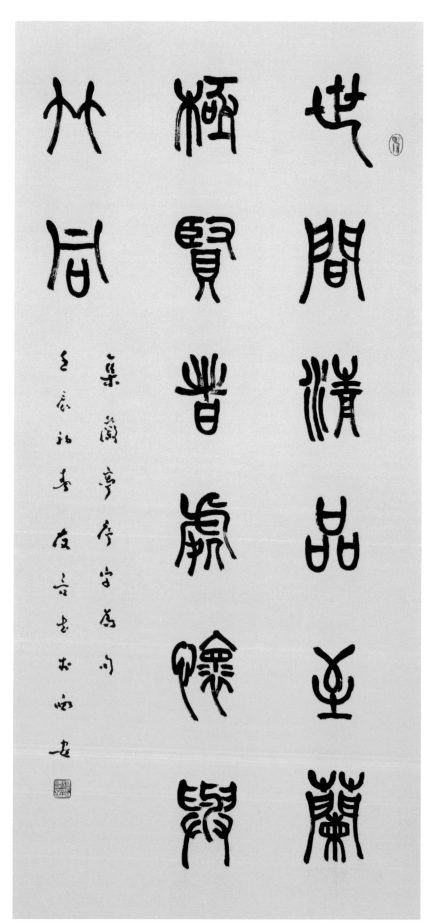

篆書 集蘭亭序字為句 2012 136×69cm 水墨紙本

兩個黃鸝鳴翠柳
一行白鷺上青天窗
含西嶺千秋雪門泊
東吳萬里船

杜工部絕句

庚言書

行書 杜甫絕句 136×69cm 水墨紙本

戴希斌

DAI SI BIN

1941年9月生，陝西西安人。西安美術學院教授、碩士研究生導師、中國美術家協會會員、中國收藏家協會會員，中國革命軍事博物館畫院兼職畫家，陝西省人民政府參事室（省文史研究館）館員。曾任西安美術學院副院長。

戴希斌擅長山水畫，代表作品：〈新綠〉入選首屆全國國畫展並獲「佳作獎」；作品〈塞納河畔〉入選首屆中國畫院雙年展；作品〈雲起漢江頭〉入選第九屆全國美展；作品〈通向高塬〉入選第四屆全國山水畫展並獲「優秀獎」；作品〈無題〉入選「從洛桑到北京」國際纖維藝術雙年展；作品〈大昭寺〉入選第二屆全國畫院雙年展；作品〈筆墨‧建築〉入選第十屆全國美展，2007年由中國美術家協會主辦在國家畫院舉辦個展等，被評爲新世紀陝西文化界十大傑出新聞人物。作品曾被中國美術館、國際藝苑、中南海、國務院僑辦、解放軍總政、中國駐英國、澳大利亞使館、陝西國賓館、山東東山國賓館、北京大學、西北大學、全國第四屆城運會、中央文史館等機構收藏。另有多幅作品被個人收藏。出版有《戴希斌畫集》、《戴希斌精品畫集》、《戴希斌專集》等。

終南陰嶺秀 2012 137×68cm 水墨紙本

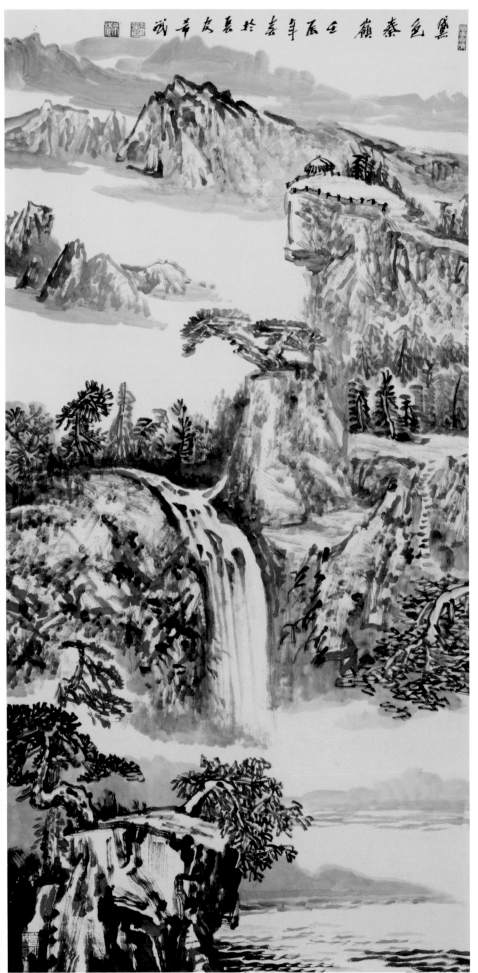

黛色秦嶺 2012 137×68cm 水墨紙本

衛俊賢
WEI JYUN SIAN

1943年2月生於陝西省韓城市，筆名野逸。現爲中國美術家協會會員、國家一級美術師、西安中國畫院畫家，陝西省人民政府參事室（省文史研究館）館員。

衛俊賢於1960年考入西安美院中專，中專畢業後在紡織系統擔任美術設計工作達28年之久，産品曾獲省市一等獎、二等獎多次，全國二等獎、三等獎各一次。同時從事國畫創作，1979年進天津美院進修，師從著名畫家孫其峰先生，學習研究中國花鳥畫，先後參加全國性書畫大展十多次並獲獎。出版有《衛俊賢花鳥畫專輯》等多部。

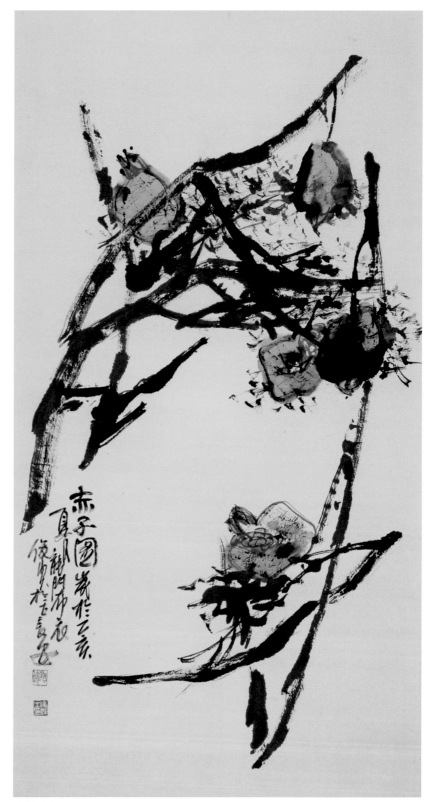

赤子圖　1995　100×54cm　設色紙本

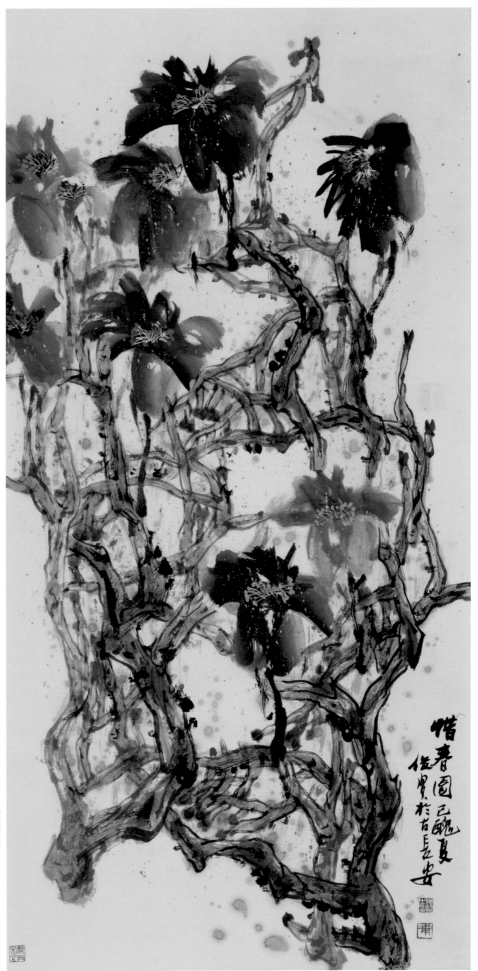

惜春圖 137×68cm 設色紙本

梁 耘
LIANG YU

1943年生，陝西蒲城人。陝西科
技大學教授，國家一級美術師，西
安中國畫院畫家，陝西省山水畫研
究會主席，陝西省人民政府參事室
（省文史研究館）館員。

梁耘擅長山水畫，畫風質樸自然，
華滋蒼潤，注重作品內涵，追求生
活意味。作品〈晨陽〉參加「全國煤
炭職工美術作品展覽」，並獲三等
獎；〈雄立〉入選「全國第八屆美
展」；〈曙光之呼喚〉入選建黨八十
周年全國美展，獲三等獎。出版有
《梁耘山水畫精品集》。

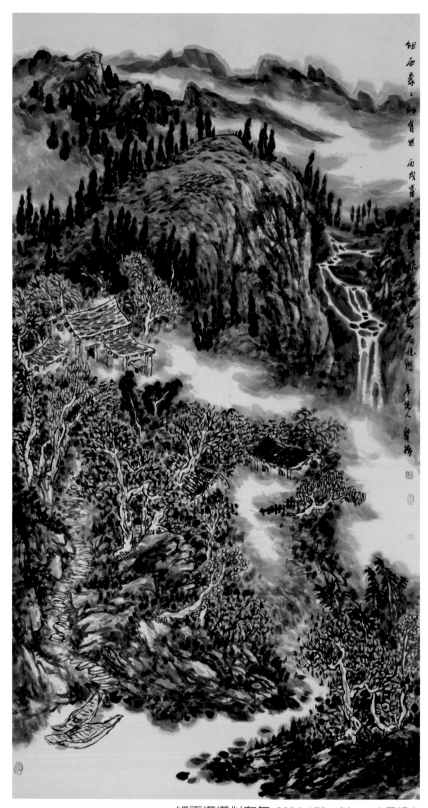

細雨濛濛似有無 2006 178×96cm 水墨紙本

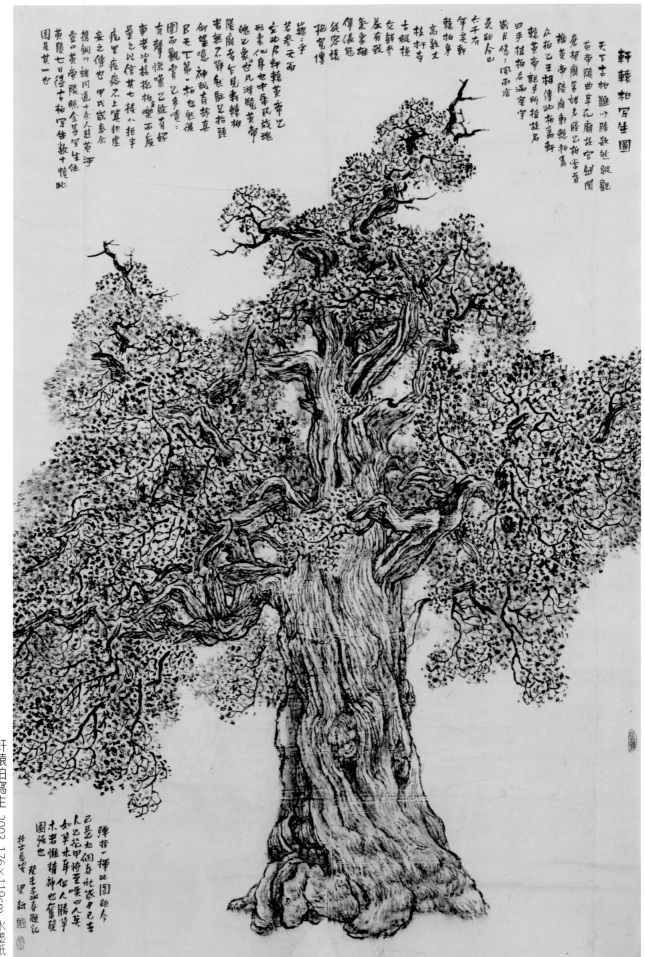

軒轅柏寫生 2003 176×119cm 水墨紙本

郭全忠
GUO CYUAN JHONG

1944年2月生，河南寶豐人。國家
一級美術師，中國美術家協會會
員、陝西省美術家協會常務理事，
西安美術學院、西安交通大學客座
教授。陝西省人民政府參事室（省
文史研究館）館員，曾任陝西國畫
院副院長。

郭全忠擅畫人物，作品入選第六屆
全國美展，北京國際美術雙年展，
上海國際美術雙年展，深圳「都市
水墨」雙年展，百年中國畫大展等
全國著名大展，代表作品：〈萬語
千言〉獲第五屆全國美展二等獎，
〈隴東麥客〉獲首屆全國中國畫展
佳作獎，〈新嫁娘〉獲第八屆全國
美術展優秀作品獎，〈選村官〉獲
第九屆全國美術展銅獎。2007年
榮獲「吳作人造型藝術獎」。

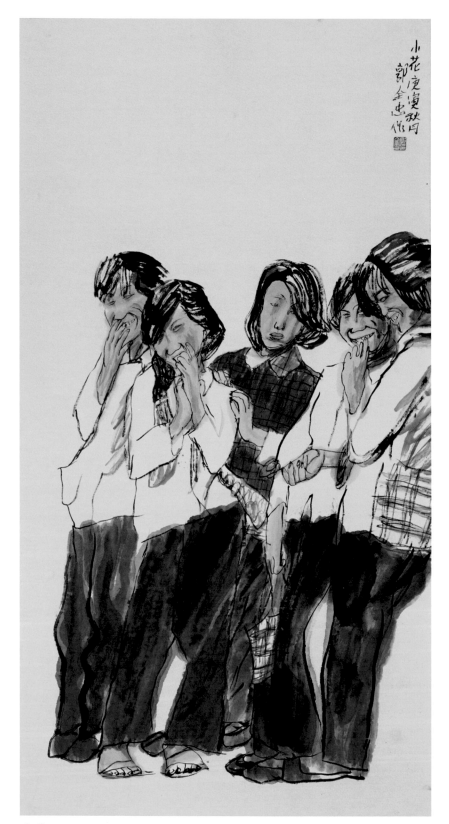

山花 107×96cm 設色紙本

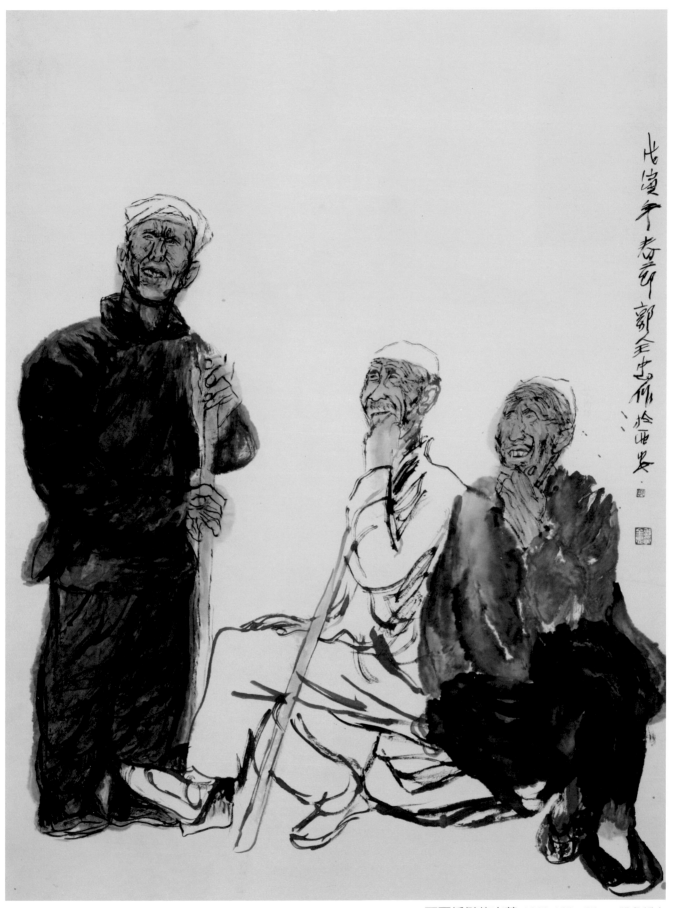

不再偏僻的山莊　1998　122×96cm　設色紙本

李成海
LI CHENG HAI

號容川，齋號粟庵、賞荷軒，1945年11月生，河南溫縣人。國家一級美術師、中國書法家協會國際交流委員會委員、陝西省書法家協會副主席、西安市終南印社副社長、陝西省人民政府參事室（省文史研究館）館員。

李成海幼喜書法、篆刻，後長期從事書法研究和創作工作，工魏碑，兼各體，尤以行書見長；行草書以北魏體濟形，以隸書取勢，極具特色；篆刻以漢印爲宗，兼學多家，常能於平整中出新。其作品曾參加全國中青年書法家作品邀請展、全國第二屆書法篆刻展、國際書法展、國際臨書大展、當代篆刻邀請展、全國首屆篆刻藝術展、全國第二屆篆刻藝術展等多項大展，並被中南海、毛主席紀念堂以及國內外多家博物館收藏。數百幅作品被國內外書法篆刻專集收錄。

行書 五言聯 137×34cm×2 水墨紙本

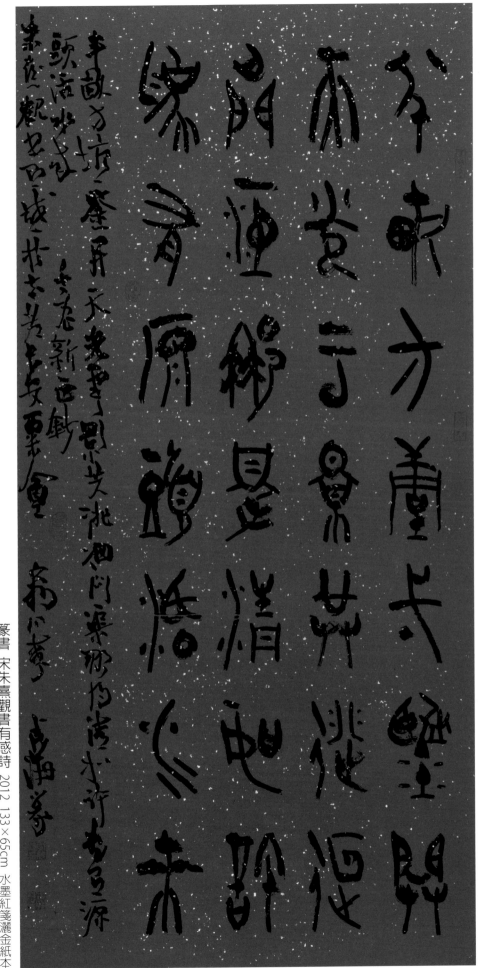

篆書 宋朱熹觀書有感詩 2012 133×65cm 水墨紅箋灑金紙本

羅坤學
LUO KUN SYUE

1947年3月生，陝西西安人。西安
碑林博物館副研究員、陝西省海外
聯誼會理事，陝西秦風書畫院名譽
院長，陝西書畫藝術研究院副院
長、陝西省人民政府參事室（省文
史研究館）館員。

羅坤學自幼酷愛文學、金石、書
畫，從事書法創作和研究工作，
四十年寒暑臨池不輟，臨帖摹碑，
宗法二王，精研北朝墓誌，又從鍾
鼎、漢隸中探求風骨。作品多次在
全國書法大賽中獲獎。其作品被數
百家博物館、圖書館、紀念館及名
勝單位收藏或刻石立碑，同時爲江
澤民主席、李鵬總理爲黃帝陵題詞
書碑陰等刻立在黃帝陵、軒轅殿
內。並出訪美國、加拿大、日本進
行文化交流。出版有《羅坤學書法
集》。

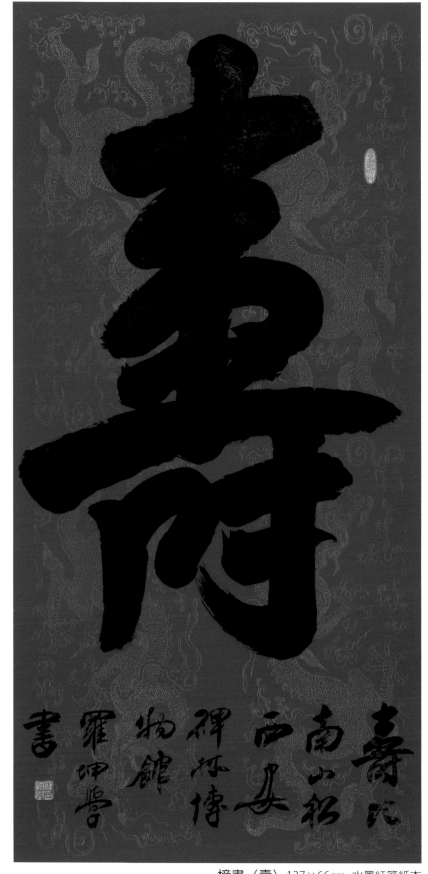

榜書〈壽〉137×66cm 水墨紅箋紙本

觀自在菩薩行深般若波羅蜜多時照見五
蘊皆空度一切苦厄舍利子色不異空空不
異色色即是空空即是色受想行識亦復如
是舍利子是諸法空相不生不滅不垢不淨

不增不減是故空中無色無受想行識無眼
耳鼻舌身意無色聲香味觸法無眼界乃至
無意識界無無明亦無無明盡乃至無老死
亦無老死盡無苦集滅道無智亦無得以無

所得故菩提薩埵依般若波羅蜜多故心無
罣礙無罣礙故無有恐怖遠離顛倒夢想究
竟涅槃三世諸佛依般若波羅蜜多故得阿
耨多羅三藐三菩提故知般若波羅蜜多是

大神咒是大明咒是無上咒是無等等咒能
除一切苦真實不虛故說般若波羅蜜多咒
即說咒曰揭諦揭諦波羅揭諦波羅僧揭諦
菩提薩婆訶

恭錄般若波羅蜜多心經 西安碑林 羅坤學

魏碑四屏 心經 136×47cm×4 水墨紙本

王　鷹
WANG YING

1950年2月生，陝西蒲城人。中央
文史研究館書畫院研究員，陝西省
美術家協會會員、陝西國畫院畫
師，陝西省人民政府參事室（省文
史研究館）館員。

王鷹擅畫亦工書法，國畫山水、人
物、花鳥俱能，尤善人物。代表作
品：中國畫〈山裏的太陽〉1992年
獲加拿大國際水墨大賽「楓葉杯」
銅獎；〈一代宗師〉獲全國第二屆
人物畫展優秀獎。〈同心同德、肝
膽相照〉2004年被中央統戰部收
藏。

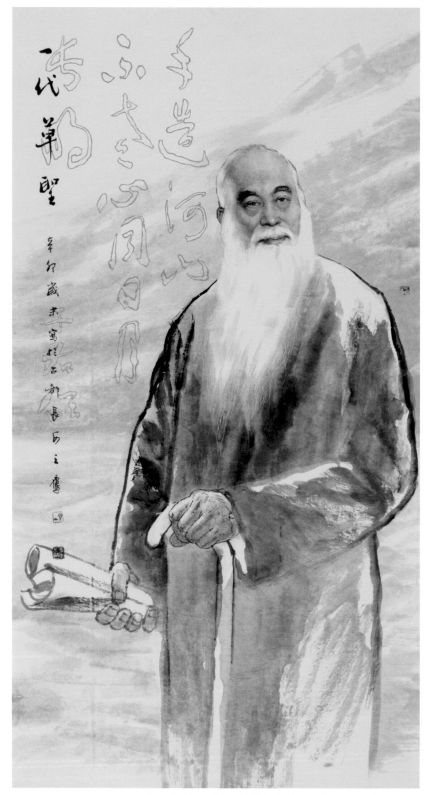

一代草聖〈于右任肖像〉 2011 178×96cm 設色紙本

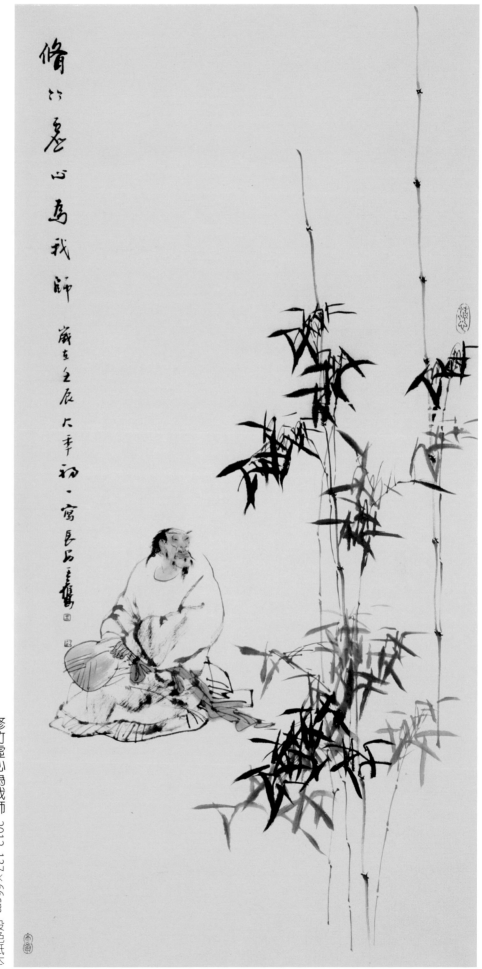

修竹虛心為我師　2012　137×66cm　設色紙本

路毓賢
LU YU SIAN

筆名尊道、逢庵，1951年9月生，陝西周至人。中央文史研究館書畫院研究員、陝西省書法家協會副主席、西安市書法家協會副主席，陝西省人民政府參事室（省文史研究館）館員。

路毓賢師從篆書大家劉自櫝先生二十年，在金石考據、書畫鑒賞、古文字學及經史文哲等方面致力尤深，已在文史類及書法刊物上發表論文多篇。書法創作以秦石鼓文為基，對甲骨金文、簡牘帛書，鏡銘瓦文及漢唐以後諸家流派廣擷博采，取精用宏。書法作品曾參展於「全國第五屆書法篆刻展」、「全國第三、四、五屆中青年書法篆刻展」、「全國首屆中國書協會員優秀作品展」、「慶祝建黨八十周年全國統一戰線書法展」、「歌頌改革開放二十年全國書法邀請展」等大型展覽；作品被北京人民大會堂、中國軍事博物館、甘肅省博物館、陝西省美術博物館、西安碑林博物館、香港鳳凰衛視等十餘家大型博物館及單位收藏，出版有《歷代詩人詠霸橋書法選》。

篆書對聯 集唐人句 2012 178×46cm×2 水墨紙本

篆書 迎春花 2012 137×68cm 水墨紙本

袁　方
YUAN FANG

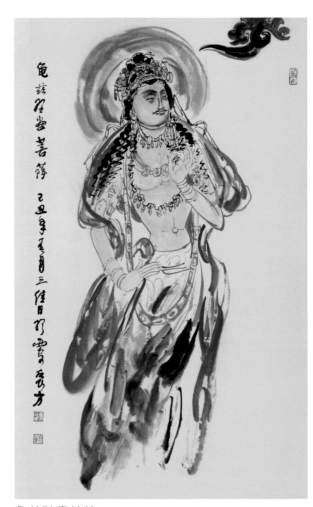

龜茲壁畫菩薩　2009　100×58cm　設色紙本

1954年生，陝西志丹人。國家一級美術師，享受國務院特殊津貼的專家。中國美術家協會會員，中國書法研究會會員，陝西歷史博物館壁畫研究中心主任，陝西漢唐藝術研究院院長，陝西書畫藝術研究院名譽院長，陝西秦嶺書畫院名譽院長，陝西省人民政府參事，陝西省文史研究館研究員。

其書法作品大氣磅礴，氣勢恢宏；畫作秀潤典雅，潤圓多彩。書畫卷有：五十米畫卷〈大唐百麗圖〉、三百米書卷〈中華始祖祭文〉、百米書卷〈群眾領袖–民族英雄劉志丹〉、書畫長卷〈艱苦歲月〉及部分國家級的珍品〈漢唐壁畫圖〉等，多次榮獲省級、國家級以及國際大獎，先後在國內外發表書畫作品三百余件，講座論文百餘篇，許多作品被美國、日本、新加坡、加拿大、中國香港等國家和地區收藏，在祖國的名山、大川也隨處可見。主要著作有：《中華始祖祭》、《劉志丹詩詞選》、《走進吳起》、《紅軍不怕遠征難》、《大唐興亡史》等；作品入選《世界書畫經典》、《中國書法選集》、《中國書法家選集》等典籍；藝術成就入編《中國當代美術家名曲》、《陝西新世紀優秀人才》等。

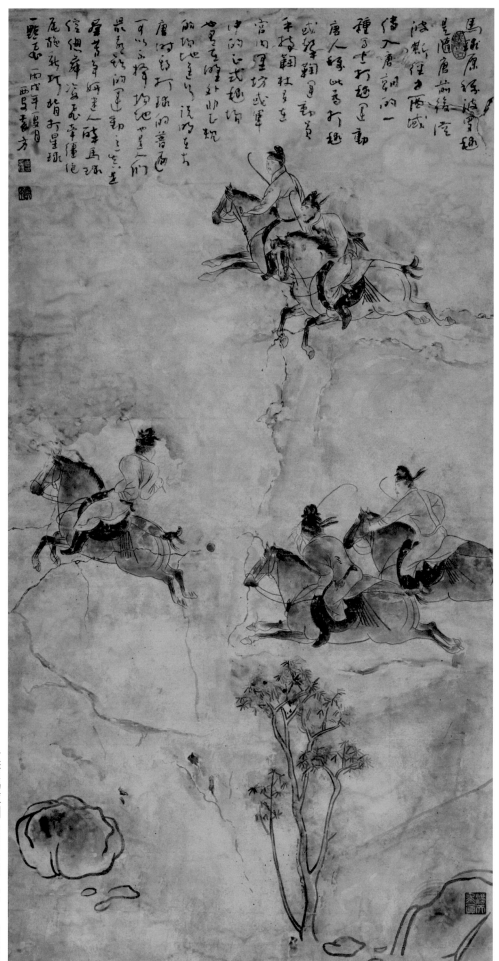

胡明軍

HU MING JYUN

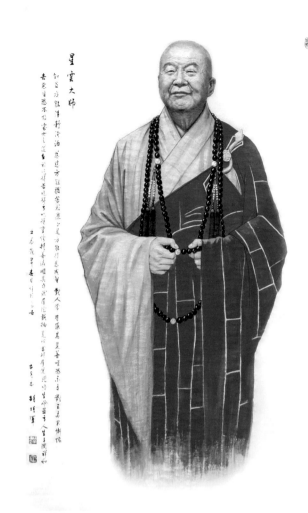

星雲大師肖像 2012 178×96cm 設色紙本

齋號古月齋，1946年3月生，陝西西安人。國家一級
美術師，中國美術家協會會員、中國書法美術家協會
理事、中國國畫院副院長，陝西美術家協會顧問、陝
西省書法家協會會員，陝西省省直機關書畫協會副會
長，陝西省人民政府參事室（省文史研究館）研究
員。曾任陝西省發展和改革委員會機關黨委書記。

胡明軍從事書畫藝術創作50年，國畫人物、山水、
花鳥俱能，尤擅中國歷史人物畫，畫作意境高遠，大
氣磅礴，形神兼備，自成一格；書法作品清勁俊逸、
雄健流暢、作品多次被選參加英國、美國、法國、日
本、加拿大、意大利、東南亞及香港等國際國內書畫
展覽，曾在國內外大展中33次獲獎。曾應邀赴人民大
會堂、中南海、釣魚台國賓館、故宮、國務院有關部
門、榮寶齋及省內外創作書畫，深爲海內外人士喜愛
並爲文博館典藏。其中國畫〈心訴〉被江澤民同志收
藏，國畫〈人民的兒子〉入選全國紀念鄧小平100周年
大型書畫展，並被中央文史研究館收藏。出版有《胡
明軍國畫》、《胡明軍作品選》、《中國現代書畫名家
胡明軍》畫集、《中國人物畫的以形寫神論》、《書畫
千家詩》、《中國二十四孝圖集》等16部畫集畫論。

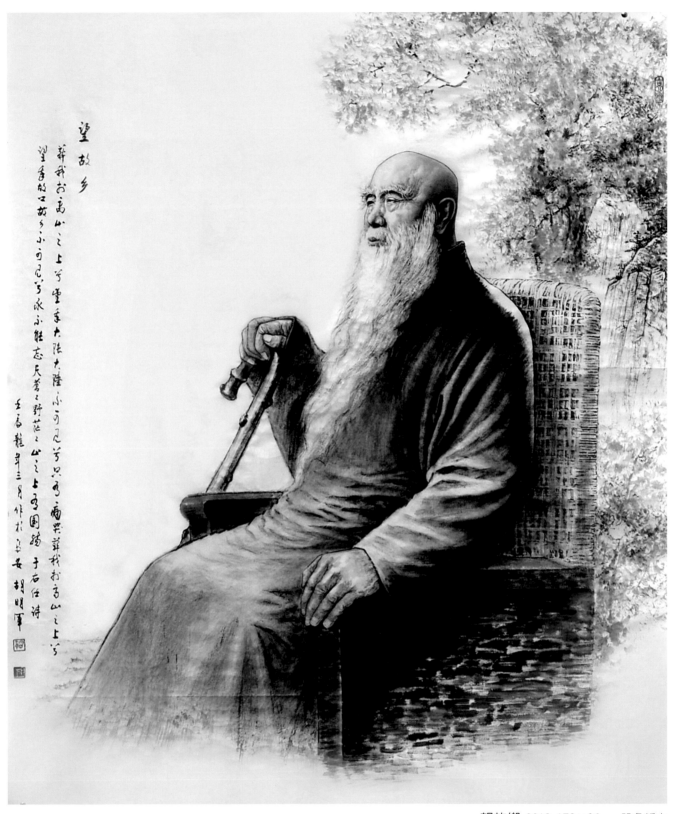

望故鄉 2012 178×96cm 設色紙本

羅金保
LUO JIN BAO

1952年生，甘肅天水人。中國美
術家協會會員，西安美術學院國畫
系教授、陝西漢唐藝術研究院副院
長，陝西省人民政府參事室（省文
史研究館）研究員。

羅金保擅長山水，兼工花卉，精通
書法，作品多陳列於名堂館所，
且屢屢獲獎。他的山水畫作〈探幽
圖〉曾參加北京大學百年校慶並被
編入畫冊收藏；〈終南積翠〉、〈天
香凝露〉分別由中南海、人民大會
堂收藏；〈春霞〉、〈群峰凝碧〉爲
毛主席紀念堂收藏；〈蜀江春曉〉
曾獲陝西省慶祝建黨八十周年書
畫二等獎；〈春寒〉獲西北「人才
盃」書畫大賽一等獎；〈萌春〉曾
獲加拿大「楓葉盃」國際金獎；
〈無限風光在險峰〉入編毛澤東詩
詞創意畫展作品集；〈冰魂〉在西
部崛起中國書畫藝術邀請展九省市
獲一等獎。

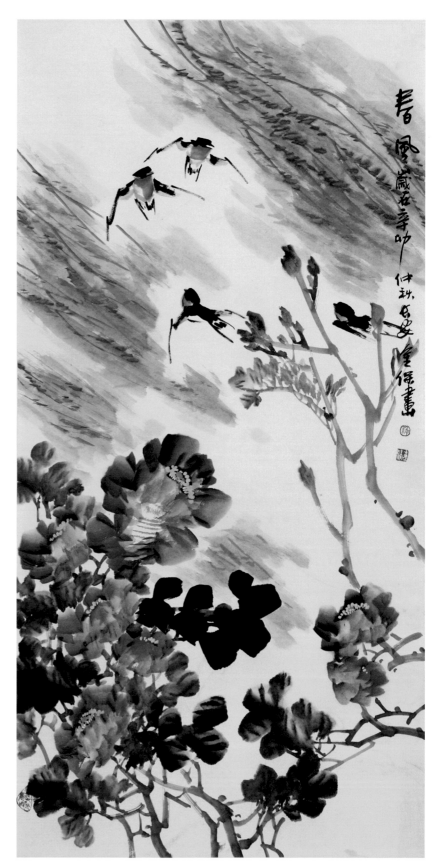

春風 2011 178×96cm 設色紙本

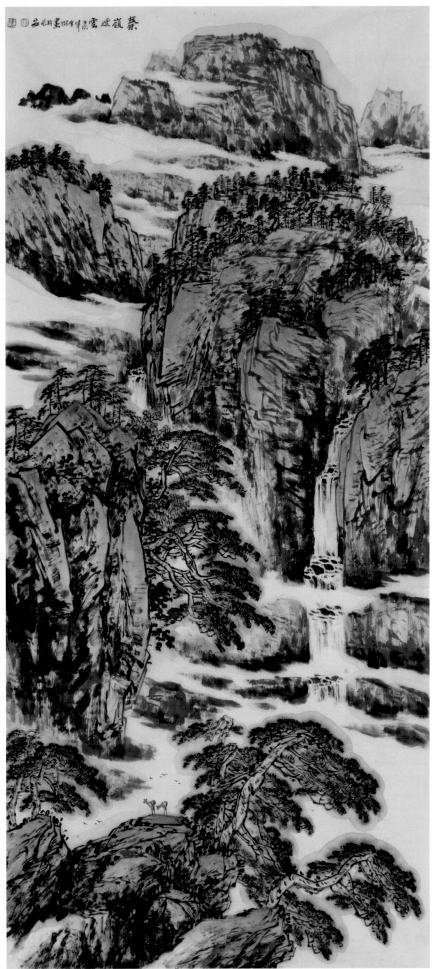

秦嶺煙雲 2012 178×96cm 設色紙本

張小琴
JHANG SIAO CIN

1955年生，山東蓬萊人。西安美術學院教授、碩士研究生導師、劉文西工作室主任，重彩研究會會長。中國美術協會會員、中國工筆畫學會會員，陝西國畫院畫師，西安中國畫院畫師，陝西省人民政府參事室（省文史研究館）研究員。

張小琴多年來致力於國畫工筆畫的創作與研究，著意於表現當代生活面貌及古代風情。作品獲第三屆全國青年美展三等獎、首屆中國重彩畫大展學術獎、第三屆中國工筆畫大展銀獎、第二屆中國重彩岩彩畫展銅獎等。作品入選第六屆、第八屆、第十屆全國美術作品展覽，中國女美術家作品展，第四屆中國工筆畫大展，第二屆全國中國畫展，2003韓國國際女藝術家展覽，第二屆、第三屆全國畫院優秀作品雙年展，第四屆、第五屆中國重彩岩彩畫展；作品被中國美術館、敦煌研究院、浙江美術館、日本多摩美術大學、台灣雅之林畫廊、中國展覽交流中心、陝西美術博物館等機構收藏。出版有《張小琴中國工筆畫》、《為藝術而燃燒——張小琴藝術文集》、《張小琴敦煌壁畫精品線描》、《張小琴成文正敦煌壁畫臨本選集》、《中國畫·人物畫教學》。

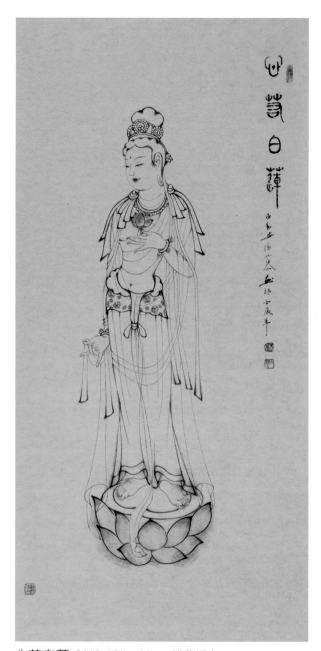

心若白蓮 2012 135×66cm 設色紙本

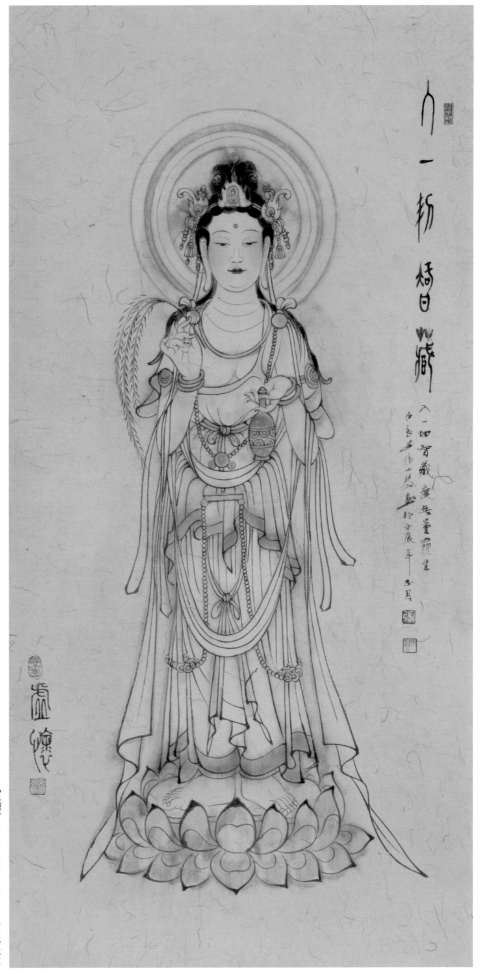

入一切智藏 愛無量眾生
壬辰春偶得一藝 靈畫於壬辰年五月 虛懷

虛懷 2012 135×66cm 設色紙本

57

石瑞芳
SHIH RUEI FANG

1960年生，天津武清人。國家一級美術師，陝西省政協委員，中國書法家協會會員，陝西省書法家協會秘書長兼書法教育委員會主任，陝西省青年聯合會副主席兼陝西省青聯藝委會主任、陝西省青年書法家協會副主席、西安市書法家協會主席，陝西省人民政府參事室省（文史研究館）研究員。

石瑞芳作品多次在國際、國內大賽中獲獎。曾獲國際書畫大賽一等獎，全國「祖國頌書畫大賽」金獎；中國首屆文化藝術書法大賽二等獎等。榮獲「陝西省十傑青年書法家」稱號，被推選爲世紀之交陝西文化藝術屆「十大新聞人物」。作品並被眾多國際國內大型博物館和友人收藏。著有《陝西省書法考級教材》、《石憲章書法作品集》等。

章草 宋黃庭堅水調歌頭詞 182×47cm 水墨紙本

草書 宋黃庭堅詠伯時畫太初所獲大宛虎脊天馬圖詩 2007 240×58cm 水墨紙本

臺灣藝術家

郭東榮
KUO TONG JONG

1927年生於臺灣嘉義市。國立臺
灣師範大學美術系畢業。日本早稻
田大學大學院西洋美術史、日本國
立東京藝術大學大學院油畫技法材
料兩個碩士。五月畫會創始人，會
長。日本美術家聯盟會員。日本畫
府（日府展）洋畫部常務理事。副
總統獎、日府賞、臺陽獎、金爵獎
等受獎十多次。個展二十九次。

曾任國立臺灣藝大美術系主任退
休，兼任師大美術系油畫課程。全
國、各縣市美展、吳三連獎、廖繼
春獎等評審委員。國立嘉義大學美
研系所特約講座教授。

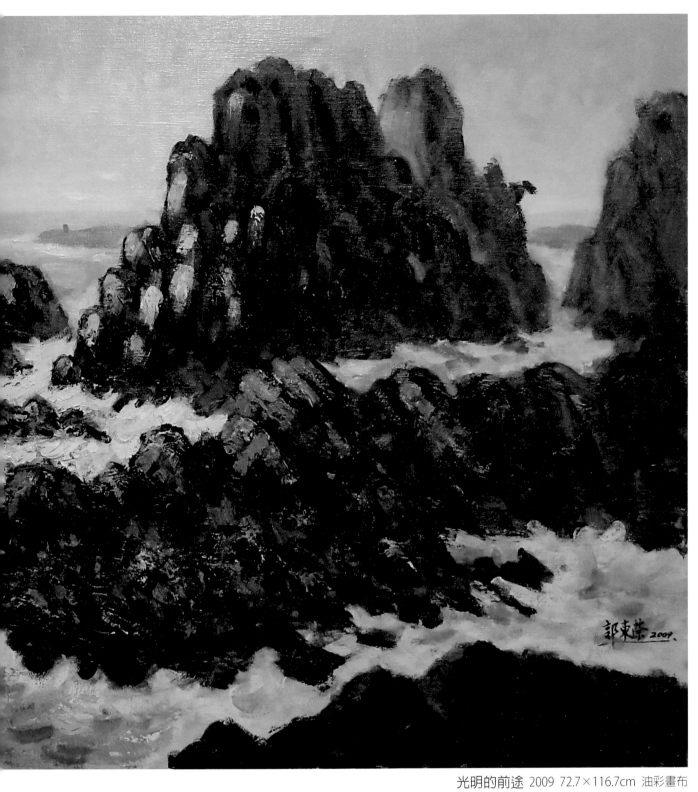

光明的前途 2009 72.7×116.7cm 油彩畫布

郭　靭
KUO JEN

1928年出生於河南省武安縣。1945年進入中央美院，
1948年國立北平藝專畢業，而後進入杭州藝專研院。
1958年公費留學進入西班牙馬德里「皇家藝術學院」就
讀，之後更進一步到西班牙中央最高學術研究院攻讀
學位。1962年回國後於國立歷史博物館舉行回國後首
次個展。1958–1962年赴西班牙公費留學。1961年在
馬德里首創「新視覺主義」畫派及理論。1956年當選
西班牙皇家藝術學院院士。1962年–1971年曾任師範
大學教授。現任臺灣省師大美術系、美研所教授，全
國美展、臺灣歷史博物館評審委員、中山文藝評議委
員。

曾在西班牙馬德里國家畫廊個展，香港、臺灣等世界
各地舉行多次個展、聯展以及國際雙年展。曾獲西班
牙國家畫廊收藏、西班牙現代美術館收藏獎、日本福
岡美術館收藏獎。

年表

1928 出生於河南省武安縣

1945 進入國立北平藝專

1948 就讀國立杭州藝專研究院

1958 就讀西班牙皇家藝術學院

1960 進入西班牙中央最高學術研究院

1961 首創「新視覺主義」畫派及理論

1962 至1971曾任國立臺灣師範大學美術系教授

1965 當選西班牙皇家藝術院院士。

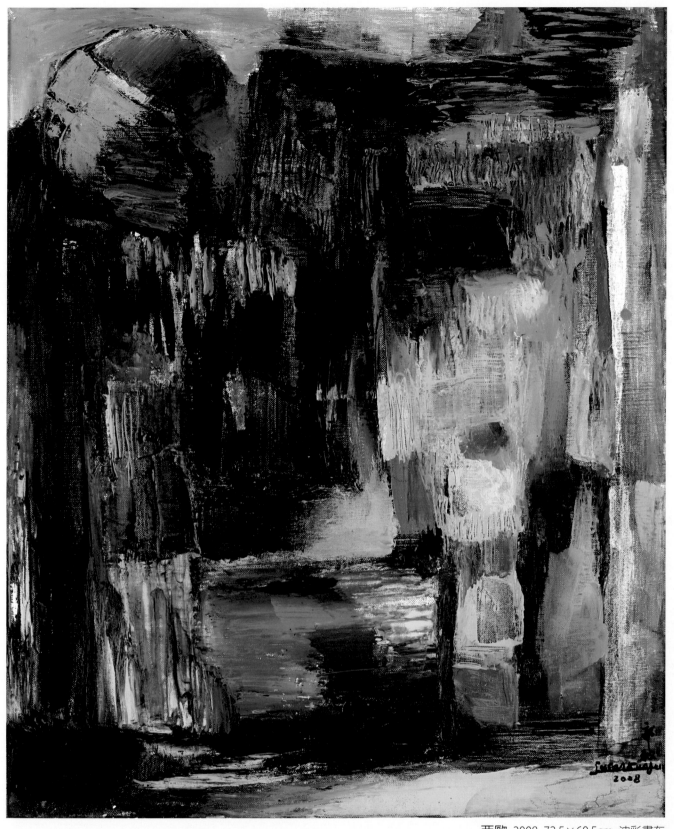

西歐 2008 72.5×60.5cm 油彩畫布

何肇衢
HO CHAU CHU

1931年生於臺灣新竹。臺北師範學校藝術科畢業。在參加國內重要美展中曾獲獎過二十九次之多。並獲「中山文藝獎」、「國家榮譽獎」等多項大獎。

2008年應廈門中華兒女美術館邀請出席海峽兩岸油畫展。應北京2008奧林匹克美術大會邀請參加奧林匹克美術大展。2009年應上海美術館邀請參加「美麗寶島畫我家鄉」三島畫展。舉行個人油畫展31次。

現為全國美術展評審委員。全省美展評審委員。臺北市美術館評審員。席德進藝術基金會「董事」。

年表

1931 生於臺灣新竹

1952 畢業於省立臺北師範學校藝術科（現台北教育大學）
在校期間即入選全省美展及台陽美展

1971 獲中國畫學會「金爵獎」

1974 參加坎城國際美展獲國家榮譽獎

1999 擔任中山文藝獎油畫類評審委員

2008 應廈門中華兒女美術館邀請出席海峽兩岸油畫展、北京2008奧林匹克美術大會邀請參加奧林匹克美術大展

2009 應上海美術館邀請參加「美麗寶島畫我家鄉」三島畫展

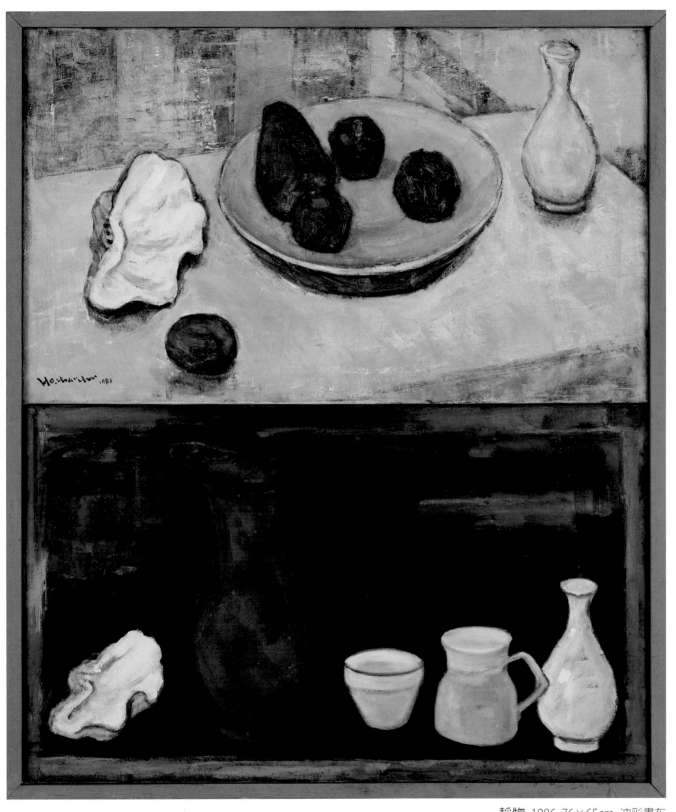

靜物 1986 76×65cm 油彩畫布

于兆漪
YU JAU YI

1935年出生於中國山東省。國立臺
灣師範大學美術系畢業，1964年遠
渡法國，深造於法國巴黎國立高等
藝術學院，1968年移居紐約，潛心
創作。1970年代作品被紐約銀行選
印為美國建國兩百週年紀念海報。
其作品使用壓克力，水墨等多重材
質，以現代的繪畫觀念，融會中西
美術傳統，塑造了其個人獨特的風
格，成為活躍於紐約的著名中國畫
家中最受矚目的一位，其作品曾先
後多次於臺灣、中國大陸、日本及
歐美各地展覽。

年表

1962 畢業於國立臺灣師範大學美術系（1958-62）

1964 法國巴黎國立美術學院研究（1964-68）

1968 移居紐約

1965 比利時布魯塞爾當代中國畫家展

1973 紐約林肯中心國際畫家六人展

1975 紐約巴洛克學院個展

　　　畫作被紐約林肯銀行選印為美國建國兩百週年紀念海報

1980 參展美國加州舊金山國際美術博覽會

　　　參展紐約國際美術博覽會

1981 國立歷史博物館個展

1982 參展日本京都大阪美術館第四十二屆美展

1984 紐約當代中國畫家聯展

1987 中國上海臺灣畫家聯展

1988 臺北市立美術館個展

1992 日本東京銀座日動畫廊

2005 乙酉迎春聯展，紐約中華書畫藝協

　　　首屆美國東西方藝術聯展，紐約名家畫廊

2006 臺灣長流美術館個展

2008 煙台畫院陳列館舉辦「旅美畫家于兆漪、謝絹代故鄉行繪畫作品展」

2011 美國法拉盛紐約華僑文教中心舉行書畫展

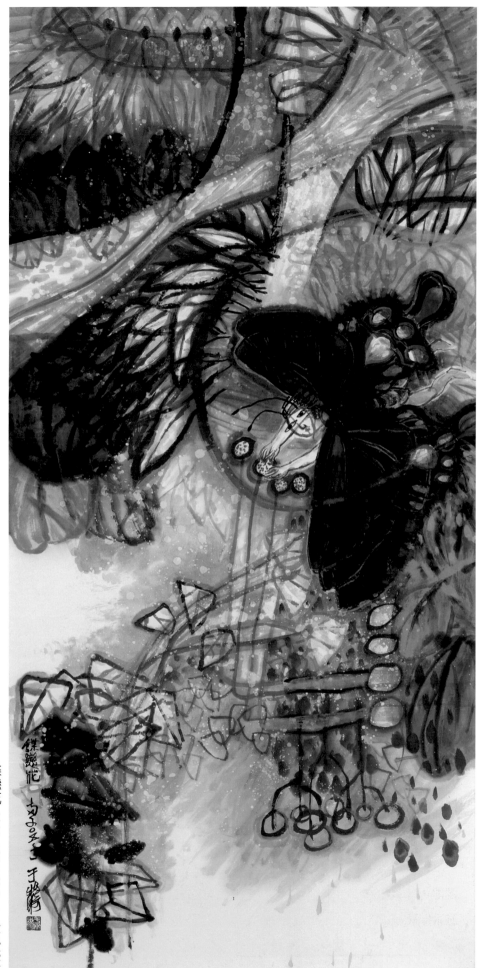

蝶戀花 2005 137×68.5 cm 設色紙本

歐豪年
AU HO NIE

1935年出生於中國廣東茂名博鋪，今已改隸吳川。早年離鄉移居香港，17歲即師事嶺南畫派巨擘趙少昂先生，力學精研，卓然自成大家。

歐教授於1970年定居臺灣，執教中國文化大學美術系，後更兼任臺灣藝術大學研究所教授迄今，對臺灣的美術教育及藝文發展，貢獻良多，且因數十年來不斷應邀在海外各地展出，1990年法國巴黎塞紐奇美術館個展，並巡迴展於荷德奧比西希歐陸諸國國立博物館，至1992年，為期三年。英國倫敦大英博物館入藏其作品八幅。日本東京中央美術館、京都市美術館，均先後數度主辦其個展。嗣亦接受美國東部博物館，及各州大學巡迴個展。備受國際藝壇之肯定與推崇，乃於1993年榮膺法國國家美術學會巴黎大宮博物館雙年展特獎，續於1994年及95年，先後獲頒韓國圓光大學榮譽哲學博士與美國印地安那波里斯大學榮譽文學博士，又受聘香港文學藝術家協會永久榮譽會長。北京第五屆全國美展評審委員。北京國家畫院院務委員。其藝術成就之卓著於此可見一斑。

歐教授從事藝術創作，兼長書法與詩文。作畫重視寫生，然不徒是即事取景，更著意於造境功夫。同時堅持中國畫應具備有自己獨特的民族風格，進而尚友古人，以人文精神為歸趨。故於2002年臺灣中央研究院成立嶺南美術館後，李遠哲院長即敦聘其為永遠館長。近年連續主辦中國水墨藝術之回顧與前瞻，博士及碩士生學術研討會，至今已達五屆。至飲學術盛譽，以能汲古而涵新。尤其學與術都兼資不偏廢。此種立足本土，而同時兼容傳統與現代學理的創作方式，大大豐富了國畫的藝術表現力，也為嶺南畫派探索出新的藝術道路，並將此一畫派真正帶入東方藝術的主流。

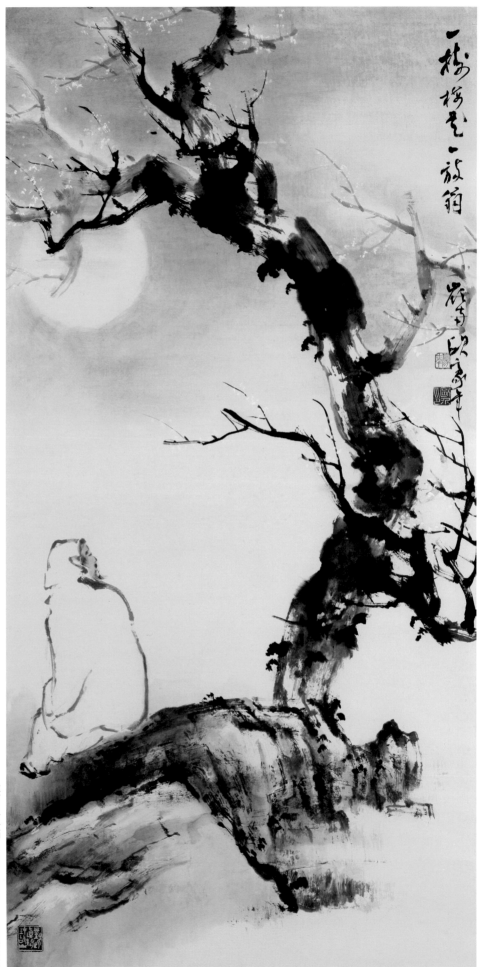

梅月放翁 137×69.5cm 設色紙本

劉平衡
LIU PING HENG

1937年出生於福建福州，字子璿。
臺灣師範大學美術系及文化大學藝
術研究所畢業。先後受教於黃君
璧、溥心畬諸師。曾於70年代及
90年代先後兩次赴法國巴黎及比利
時魯汶大學研究。返國後任職於國
立歷史博物館及文化大學、臺灣師
範大學等校美術系兼任教職。專攻
水墨山水繪畫，從傳統逐漸發展自
己的風格，曾在國內外舉辦個展十
餘次，常赴大陸遍訪名山大川，得
自然之真趣。現任八閩美術會、中
國美術協會理事長。

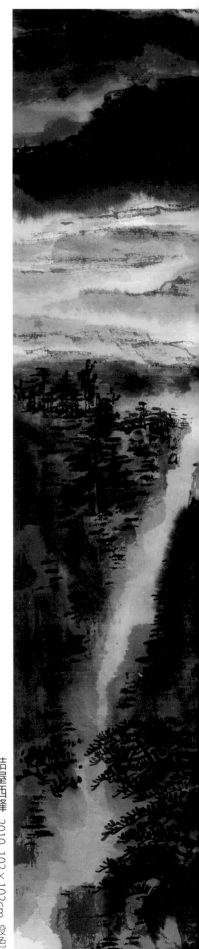

結屋西峰 2010 102×102cm 設色紙本

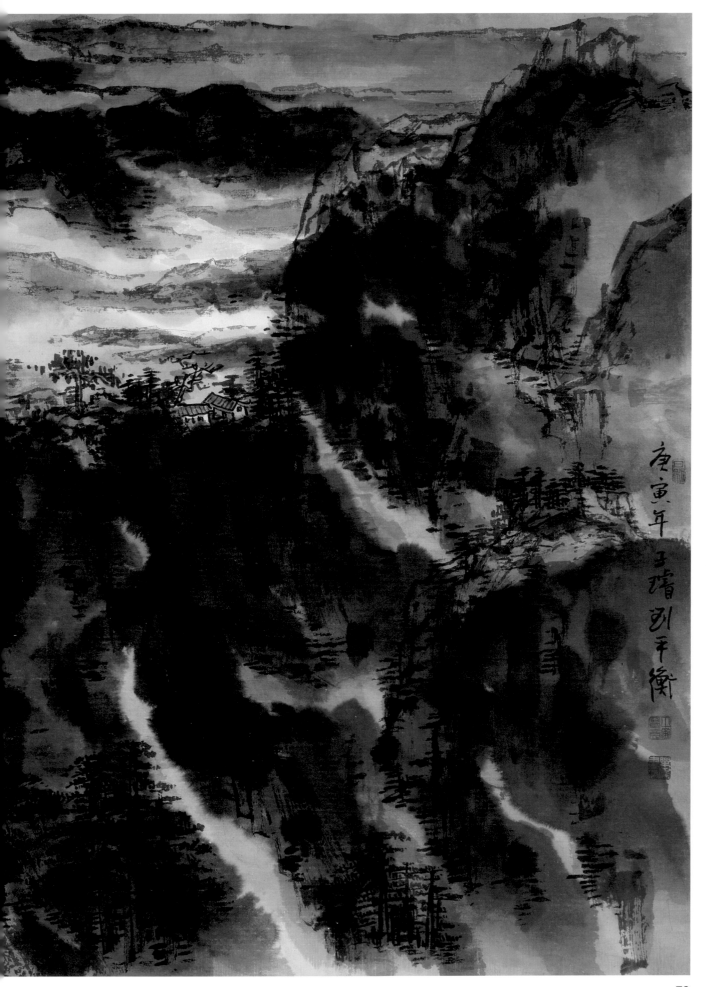

庚寅年王瑨刻平衡

李錫奇
LEE SHI CHI

1938年出生於金門古寧頭北山村，
臺北師範學校藝術科畢業。1958
年突破傳統觀念及政治枷鎖，組
織了「現代版畫會」，以建立自由、
獨立具現代精神的藝術為主旨，
1959年開始參加國際性大展，多
次榮獲國際藝術大獎，1963年加
入「東方畫會」，為中後期重要成
員之一。1969年獲畫學會「金爵獎
」。2000年完成日、韓、紐約、香
港等地巡迴展，引起國際藝壇重
視。2005年於臺灣臺北草山行館
藝術家工作室駐村，長期推動臺灣
現在藝術，也是兩岸藝術交流的發
起人，他一直在傳統與現代間尋求
歸屬民族本位的藝術獨創性，是
一位具前瞻開創性的藝術創作者，
於2009年獲總統府敦聘為國策顧
問。

墨語0905 2009 52×80cm 水墨紙本

謝孝德
HSIEH HSIAO TE

年表

1940 出生於臺灣桃園

國立臺灣師範大學美術系畢業。

1963 多次代表我國參加各項國際大展,如巴西聖保
羅國際雙年展、英國克里芙蘭國際素描雙年
展……等,國內外展覽無數。

2008 中國廣州國際藝術博覽會受邀參展,油畫巨作
〈世紀大災難-苦民所苦〉及〈愛無垠〉兩幅油
畫,受四川汶川地震博物館永久收藏

2008 個人66創作回顧展,新竹縣立文化中心

2009 中國廣州國際藝術博覽會受邀參展

2009 「美好臺灣‧魅力苗栗—謝孝德苗栗風情畫全
國巡迴展」,苗栗縣政府國際文化觀光局

2009 新屋藝術家聯展

2011 桃園、苗栗縣美展

2011 建國百年百人聯展

2012 馬英九總統到謝孝德畫院畫室參觀創作50年畫作

2012 謝孝德寫意造境精品展,國立新竹生活美學館

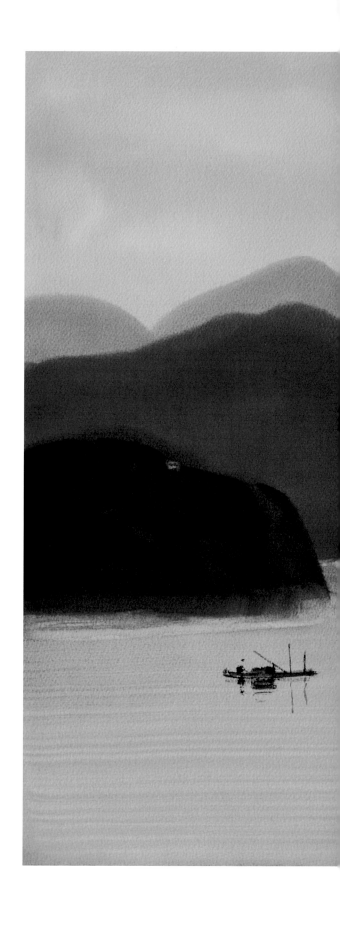

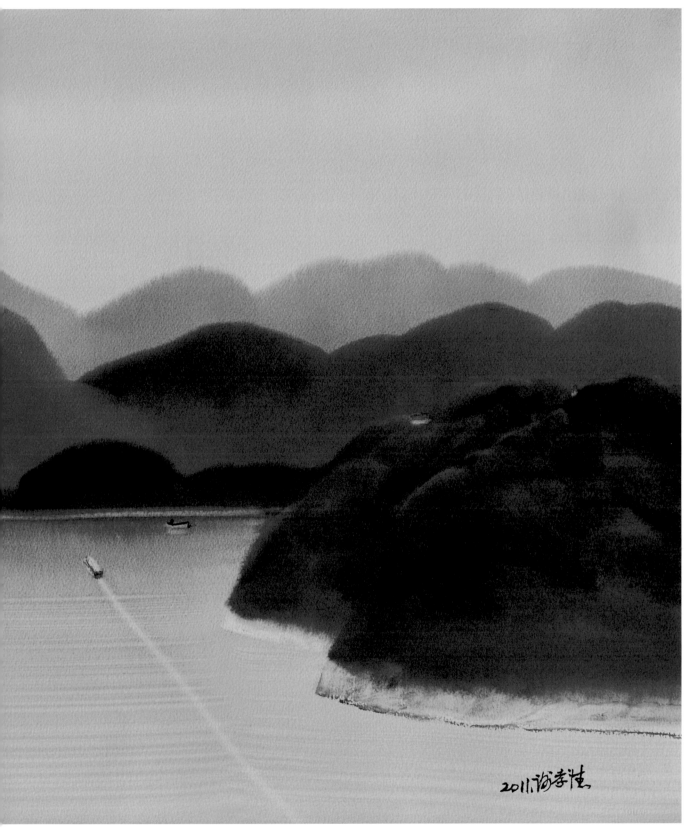

歸 2011 55×75cm 水彩紙本

閻振瀛
YEN CHEN YING

1940年出生於山東萊陽。美國楊百翰大學戲劇藝術與實用語言學博士；曾執教於美國Beloit College，Brigham Young University，University of Colorado，以及國內的臺大、成大等校；並曾出任系主任、研究所所長、教務長、文學院院長等教育行政工作。2005年8月1日自國立成功大學外文系教授之職退休，獲贈永久「名譽教授」，為該校文學院教授唯一獲此殊榮者。

除學術論述外，以中英兩種文字寫詩、編劇，連獲多項榮譽，並受贈2個名譽博士學位。2003年美國賓州大學以其生平、思想、學術與文學藝術創作之傑出成就撰寫博士論文，推崇其為跨文化的「當代鴻儒」。

年近五十，開始畫畫，已舉行30次個展，出版6本畫冊；擁有學者、詩人、畫家、翻譯家、百科全書與百科大辭典編纂、雜誌與叢書主編等多種身分。

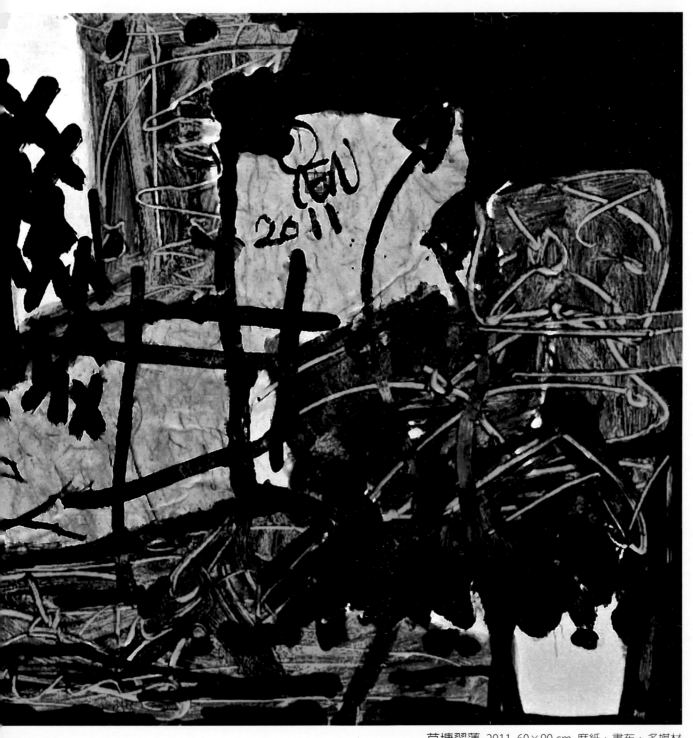

草塘翠蓮 2011 60×90 cm 麻紙、畫布、多媒材

李重重
LI CHUNG CHUNG

1942年出生於安徽屯溪，河北邢台縣人，目前創作居住於臺北-臺灣。歷任全國美展、臺北縣美展評審委員、臺北市立美術館展覽評議委員、南瀛藝術獎水墨類評審委員、南瀛獎雙年展水墨類評審委員等職。

重要個展

1971年凌雲畫廊水墨個展，臺北。1975年美國文化中心個展，臺北。1978年龍門畫廊水墨個展，臺北。1984年美國文化中心個展，臺北。1986年大家藝術中心個展，臺北。1990年亞洲藝術中心個展，馬利蘭州-美國。1991年臺北市立美術館個展，臺北。1992年有熊氏藝術中心個展，臺北。1994年國立歷史博物館個展，臺北。1998年國際藝展空間水墨個展，臺北。2001年東海大學藝術中心水墨個展，臺中。2006年李重重心象水墨個展，國父紀念館逸仙畫廊-臺北。2007年國立雲科大藝文中心水墨個展，雲林。2008年臺南縣立文化中心水墨個展，臺南。2008年天使美術館水墨個展，臺北。2011年李重重現代水墨個展，新時空文化-臺北。

重要聯展

1981年「中國現代繪畫趨向展」，賽紐斯基博物館，巴黎-法國。1985年「1993亞洲國際美展」第1屆至第9屆，漢城-韓國。1986年「中國傳統繪畫之新潮流」，凡爾賽宮，巴黎-法國。1988年「臺灣當代藝術創作展」，聖荷西埃及博物館，加州-美國。1993年「中國現代墨彩畫展」，俄羅斯民族博物館-俄羅斯、「臺北現代水墨畫」，上海美術館-中國。1994年「中國現代水墨畫大展」，臺灣省立美術館-臺中。1998年「今日大師與新秀大展」臺灣當代抽象藝術新風貌，巴黎-法國。2003年「亞洲國際美展」，香港-中國、「臺灣現代水墨畫展」，北京國家博物館-中國。2004年「臺灣現代水墨畫展」，廣東、青島博物館-中國。2005年「關渡英雄誌」臺灣現代美術大展，臺北藝術大學-臺北。2007年「臺灣水墨畫精品展」，東京國立新美術館-日本、「水墨新動向」－臺灣現代水墨畫展第三屆-成都雙年展-特別邀請展，中國、「水墨變相－現代水墨在臺灣」，臺北美術館。2008年「第二屆 臺北當代水墨雙年展」，臺北。2009年「開顯與時變－當代創新水墨藝術展」，臺北市立美術館-臺北、「中國全國美展」，北京中國。2011年「百歲百畫－臺灣當代畫家邀請展」，國父紀念館中山藝廊-臺北、「臺北國際藝術博覽會」，新時空文化-臺北。2012年「國際水墨大展暨學術研討會」，國父紀念館中山藝廊-臺北。

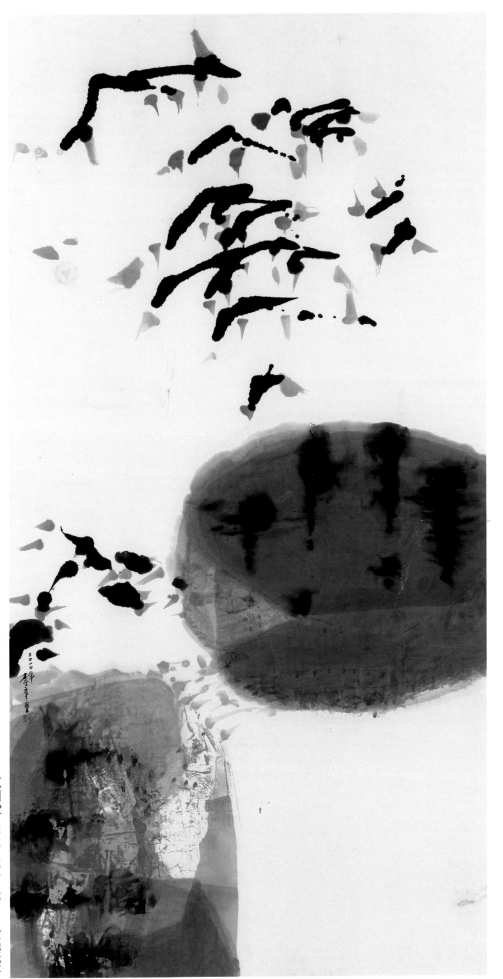

六月雪 2010 136×69 cm 設色紙本

蘇峯男
SU FUNG NAN

1943年生於臺灣新北市淡水區。

學歷

國立臺灣藝專美術科（第一屆）畢業（今國立臺灣藝術大學）、美國舊金山藝術大學（Academy of Art University）美術碩士 M.F.A

現職

長榮大學美術系所專任教授、國立臺灣藝術大學書畫藝術學系兼任教授

歷任

國立臺灣藝術大學造形藝術研究所所長及書畫藝術學系系主任、國立臺灣藝術學院美術學系系主任、亞洲大學榮譽教授、長榮大學視覺藝術系所主任、全國美展評審委員、全省美展評審、評議委員、省市各地方美展評審委員、省市美術館、國父紀念館、國立歷史博物館等展品審議委員、教育部學術審查委員、日本國立筑波大學客座研究員、美國舊金山藝術大學研究所客座教授、輔仁大學教授、中國文化大學研究所指導教授、五榕畫會指導教授

榮譽

第十屆中山文藝創作獎、全國美展（第6屆）第一名、全省美展（第21、25屆）第一名、臺北市美展（第1、2屆）第一名、全省教員美展第一名、中國文藝獎章、國家文藝獎特別獎

展覽

曾應邀於國內外舉行個展二十一次、聯展百餘次

著作

出版《蘇峯男畫集》共十集

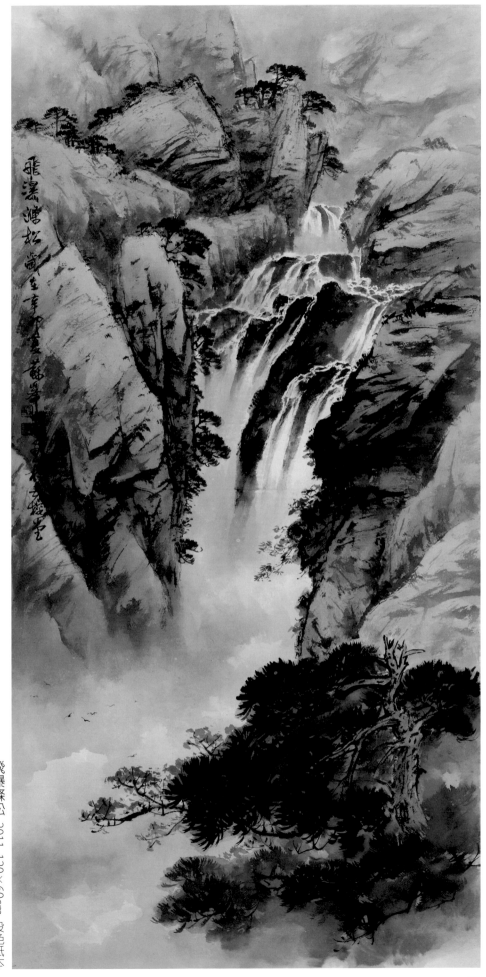

飛瀑滌松 2011 120×60cm 設色紙本

黃光男
HUANG KUANG NAN

1944年生於高雄縣。畢業於屏東師專及畢業於國立藝術專科學校，取得高雄師範大學國文系學士，國立臺灣師範大學美術系研究所碩士及國文系博士。

歷任
國立臺灣師範大學美術系研究所兼任教授、 前國立臺灣藝術大學校長、 前國立歷史博物館館長、 前臺北市立美術館館長

專長
水墨畫創作、中國美術史、美術理論、美學、美術行政、博物館學等。

個展與榮譽
應邀舉辦國內外個展三十餘次、聯展四十餘次、1979年曾榮獲中國文藝獎章國畫類、1982年高雄市文藝獎章、1984年教育部社教獎章、1996年中興文藝獎水墨畫類等、1998年教育部文化獎章、1998年法國文化部文藝一等勳章榮譽、1999年行政院新聞局國際傳播獎章。2006年中華民國畫學會第九十五年度金爵獎－美術教育獎章、2007年國立高雄師範大學特殊卓越貢獻校友獎、2010年日本創價大學最高榮譽獎章、2010年中華民國中山學術文化基金會第45屆中山文藝創作獎。

著作

一、畫冊（2006-2011）
2006年《得意忘象－黃光男新世紀東方水墨》。2007年《新墨集－2007黃光男作品集》。2007年《得意忘象－黃光男水墨創作展》。2008年《藝象復新－黃光男水墨創作展》。2008年《水墨畫教育論－黃光男水墨畫教育特展》。2008年《流影：黃光男現代水墨畫展》。2009年《墨說：黃光男個展》。2009年《穿梭水墨時空：黃光男繪畫歷程展》。2009年《筆形墨象：黃光男現代水墨展》。2009年《水墨凝香，土地情－黃光男畫展》。2010年《寶島風情－黃光男水墨畫集》。2010年《黃光男招待展》。2010年《水墨界限－黃光男現代水墨畫個展》。2010年《水墨天地－黃光男畫展》。2010年《水墨界限－黃光男繪畫個展》。2011年《水墨界限－黃光男現代水墨畫展》

二、專論（1978-2011）
1978年〈國畫欣賞與教學〉、1985年〈宋代花鳥畫風格之研究〉、1985年〈美感與認知〉、1986年〈元代花鳥畫新風貌之研究〉、1987年〈黃君璧繪畫風格與其影響〉、1989年〈浪跡藝壇一覺翁：試論傅狷夫書畫〉、1992年〈藝海微瀾〉、1993年〈宋代繪畫美學析論〉、1995年〈婦女與藝術〉、1998年〈臺灣畫家評述〉、1999年〈臺灣水墨畫創作與環境因素之研究〉、2001年〈文化掠影〉、2004年〈臺灣近代水墨畫大系－傅狷夫〉、2007年〈畫境與化境－繪畫美學與創作〉、2011年〈詠物成金－文化創意產業析論〉。

三、散文（1992-2011）

1992年〈美的溫度〉、1994年〈走過那一季〉、1995年〈文化採光〉、1995年〈圓山捕手〉、1996年〈舊時相識〉、1997年〈南海拾真〉、1999年〈靜默的真實〉、1999年〈長空萬里〉、2000年〈實證美學〉、2000年〈那個年歲－一個田莊孩子的故事〉、2002年〈過門相呼〉、2003年〈印象國度〉、2004年〈異國文化行腳－從左岸巴黎到烽火國境〉。2004年〈一樣湖山兩樣春〉、2006年〈與人偶語〉、2007年〈客路相逢〉、2007年〈江岸風息〉、2008年〈流動的美感〉、2011年〈黃光男的藝術散步〉。

四、行政（1991-2007）

1991年美術館行政、1994年美術館廣角鏡、1997年博物館行銷策略、1997年MUSEUM MARKETING STRATEGIES、1999年博物館新視覺、1999年NEW VISION FOR MUSEUMS、2003年博物館能量、2006年THE MOUEUM AS ENTERPRRISE、2007年博物館企業。

五、美術理論

多篇美術理論發表於報章、學報中。

都蘭巨流 2011 140×70cm 設色紙本

郭掌從
KUO CHANG TSUNG

1944年生於臺灣桃園，臺灣師大美術系畢業、教育研究所結業，曾任臺灣北岸藝術學會理事長，臺灣五月畫會秘書長，現為全國油畫學會會員、臺灣五月畫會榮譽理事、臺灣北岸藝術學會評議委員，作品曾獲臺灣中部美展油畫第一名，臺灣師大美術系展雕塑、設計第一名，日本全國美協展獎勵賞。

重要個展

1998年起，曾在美國紐約文教中心、臺北國父紀念館、福華藝術沙龍、桃園文化中心、中壢萬能科技大學藝術館、林建生紀念館、武陵富野大飯店、九份藝術館、臺北市僑教會館等地舉辦個展15次，

重要聯展

曾應邀參加美國夏威夷東西中心、日本東京上野美術館、泰國國家藝術博物館、中國浙江省立美術館、河南省立美術館、哈爾濱師大美術館、及臺灣全國油畫展、台陽展、全國百號展、臺灣五月美展、臺灣北岸美展、新北市、桃園縣美術家展、蘭陽美協展及各大型名家聯展數百次。

出版

出版《郭掌從油畫集》共三冊，油畫卡集3冊

典藏

油畫作品獲日本京都大學圖書館、國立國父紀念館、國立臺灣教育資料館、長流美術館、佛光緣美術館、九份藝術館、富野飯店、富信飯店、國泰人壽公司、及百餘位收藏家永久典藏。

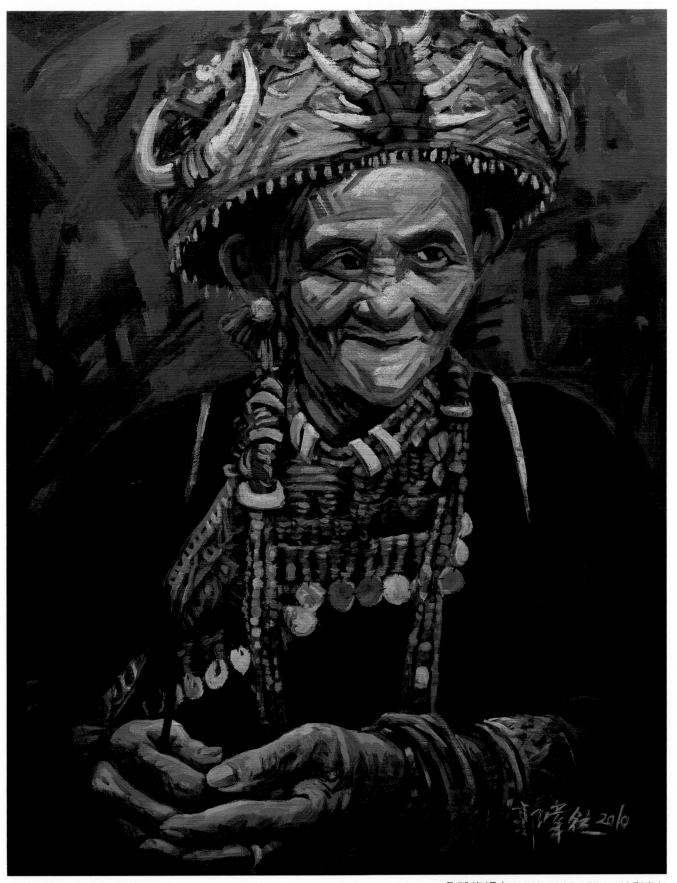

魯凱族婦女 2010 116.5×97cm 油彩麻布

呂豐雅
LUI FUNG YA

1947年出生於香港。原籍廣東省海豐縣。1972年完成香港大學專業進修學院三年制藝術與設計文憑課程；1972-73年修讀由呂壽琨老師及王無邪老師等所主持的水墨畫專修課程後開始從事創作。1981年獲香港藝術館香港藝術雙年展「香港市政局藝術獎」。1998年獲頒發「香港視覺藝術協會銀禧紀念創作無間大獎」。

呂氏曾任香港視覺藝術協會會長（1978-82）；香港藝術館藝術發展顧問（1996-99）；亞洲水彩畫聯盟秘書長（1997-2002）；香港視藝聯盟創會會長（1997-2005）；亞洲藝術家聯盟香港委員會主席（1997-迄今）。2005年12月呂氏獲香港浸會大學聘為賽馬會創意藝術中心策劃總監，負責廠廈改建及軟件設計任務，並於2007至2010年2月期間出任行政總裁一職主理該中心的啓動及營運工作。 呂氏作品爲香港藝術館、香港文化博物館、香港大學博物美術館、香港藝術中心、香港演藝學院、香港鐵路及香港賽馬會、香港房屋置；馬來西亞伊巴謙胡辛美術館；中國廣東美術館；江西景德鎮陶瓷美術館及佛山陶瓷博物館；臺灣長流美術館及其他機構、私人收藏家所典藏。

呂氏畫作〈火凰凰：再起飛〉入選「百年華人繪畫大觀世界巡迴大展」並於2010年開始參與相關聯展及活動。呂氏現時駐港從事繪畫、立體設計及視藝顧問工作。

莆田世澤（上聯）2002 122×122cm 壓克力、拼貼、麻布本

渭水家聲（下聯）2002 122×122cm 壓克力、拼貼、麻布本

袁金塔
YUAN JIN TA

1949年生於臺灣彰化員林。1975年國立臺灣師範大學美術系畢業，獲有美國紐約市立大學美術研究所碩士學位（M. F. A.）；曾任國立臺灣師範大學美術系教授、主任、所長、國立臺灣藝術大學美術學系、國立臺北師範學院美教系兼任教授。現任國立臺灣師範大學美術研究所兼任教授與萬能科技大學創意藝術中心主任。

從1975年起，曾獲獎多次、聯展無數次、個展國內40餘次、國外10餘次。曾任全國美展、全省美展、臺北獎、高雄獎、公共藝術、廣播電視金鐘獎等評審委員及臺北市立美術館、國立臺灣美術館、高雄市立美術館、宜蘭文化局、鶯歌陶瓷博物館典藏委員。作品遍歷臺灣、大陸、日本、韓國、香港、馬來西亞、美國、加拿大、法國、馬其頓、捷克、匈牙利、比利時、德國、南非共和國及多明尼加等地。以及主要拍賣場如蘇富比、佳士得、藝流國際等展出。作品廣為國內外公私機構收藏。著有《中西繪畫構圖的比較研究》、《為現代中國畫探路》、《繪畫創造性的思考研究》等，以及論文多篇並出版畫冊10本。

其作品融合中西文化，繪畫理論，表現技法，並以臺灣特有的自然地理環境與當代人文思想、社會變遷為創作內涵。他忠於自我感受，將生活上所見、所知、所想表現出來，兼蓄傳統感情、現實社會、人生閱歷而自創風格。勁奇舒暢，綿密厚實，開展了現代水墨畫新風貌。

茶經新解 2012 700×200×36cm 水墨紙藝多媒材

張炳煌
CHANG PING HUANG

1949年12月16日生於臺灣基隆，字子靖。 1980年開始在臺灣主持電視三台聯播「中國書法」，及書寫「每日一字」示範近二十年。對書法推廣不遺餘力，博得極高盛名。

張炳煌的書法藝術相當廣泛，常有新意，為擴大書藝境界，近年來潛心研究以書入畫的領域，書作進出於書畫之間，引領臺灣書法的新藝境。除了傳統書法的精進，並帶領淡江大學的資訊工程團隊，研發全世界最先進的數位 e 筆書寫系統，帶領書寫工具走入新里程碑，為傳統書畫進入數位科技的先驅者。

現任淡江大學中文系教授兼文資藝術中心副主任暨書法研究室主任、華僑大學客座教授、中華民國書學會會長、國際書法聯盟總會理事長、中華民國詩書畫家協會理事長、臺灣 e 筆數位書畫藝術協會理事長暨菲律賓國立比立勤大學校外博士藝術課程指導教授等。

由於對傳統書法推動的貢獻及開發數位科技書寫的 e 筆書畫系統，被中國書畫報選為2010年中國書法十大年度代表人物。著作有《中國書法》、《硬筆書法》、《硬筆書帖》、《中國古典碑帖復原整套(11本)》、《中國書法教材》、《融古與創新書法》及《翰墨燦燦》等。

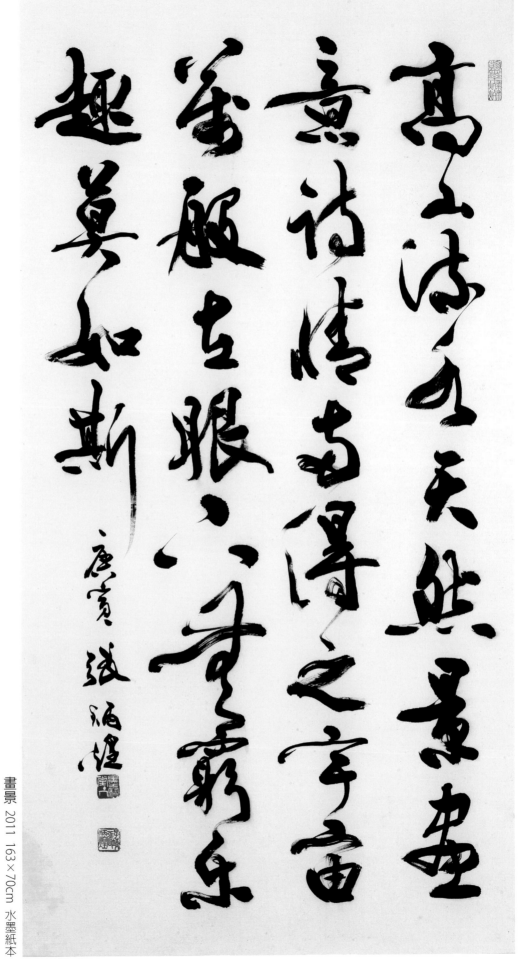

高士清々天然墨竟盡
意詩情画得之宇宙
筆服古眼六筆窮樂
趣莫之如斯

庚寅 張福煋

張克齊
CHANG KO CHI

1950年生於臺灣埔里，國立臺灣師範大學美術系畢業，文化大學美術研究
所碩士畢業。

現職

中華民國工筆畫學會理事長

國立臺灣藝術大學書畫系，教授工筆花鳥

國立臺灣師範大學駐校藝術家

長榮大學副教授

榮譽

1988 作品〈舞鶴〉獲北京中國工筆畫學會第1屆「金叉獎」

2008 榮獲49屆中國文藝協會文藝獎章

　　　應邀參展中國美協第7、8、11屆全國美展

　　　作品獲歷史博物館、國父紀念館、臺中國立美術館典藏

2005 起 十二生肖作品獲選中央銀行鑄造生肖紀念金幣

著作

1995 《鳥語花香》，臺北：藝術圖書公司

2002 《墨彩天機》，臺北：藝術圖書公司

2007 《眉溪清夢》，臺北：世理雜誌

2010 《繁華清夢》，臺北：中正紀念堂

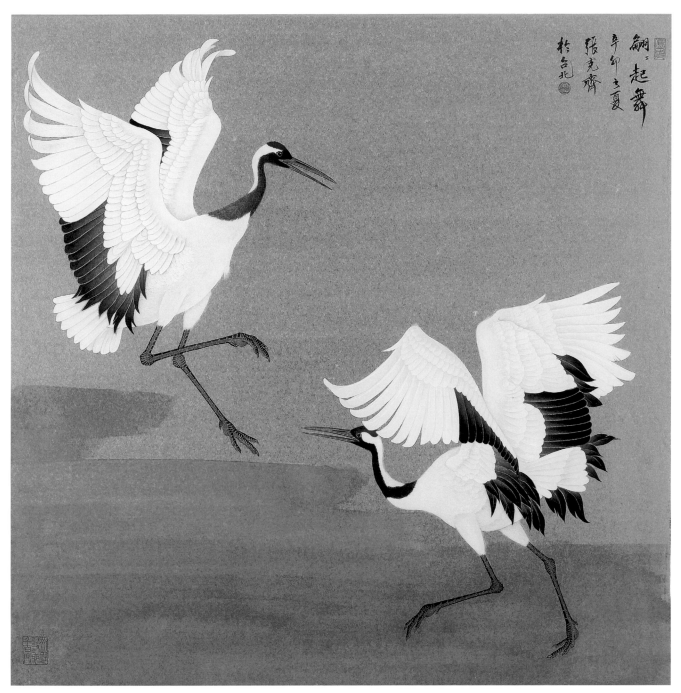

翩翩起舞 2011 100×100cm 金箋彩墨

林進忠
LIN CHIN CHUNG

字晴嵐，1951年生。嘉義師範學校普師科、國立臺灣藝專美術科、文化大學美術系畢業，日本國立筑波大學藝術學碩士。致力中國美術史論研究及書畫創作，作品曾獲中山文藝獎、中興文藝獎、文藝金獅獎等獎賞。現任國立臺灣藝術大學書畫藝術學系教授兼美術學院院長。

學歷

1976　就讀國立臺灣藝術專科學校美術科
1989　畢業於日本國立筑波大學藝術研究所

歷任

東方工商專校美術工藝科專任副教授
台北市立師院美勞教育系兼任副教授
國立台灣藝術大學書畫藝術學系系主任兼所長
國立台灣藝術大學造形藝術研究所專任教授
國立台北師院通識教育任副教授
國立台灣藝術大學書畫藝術學系專任教授

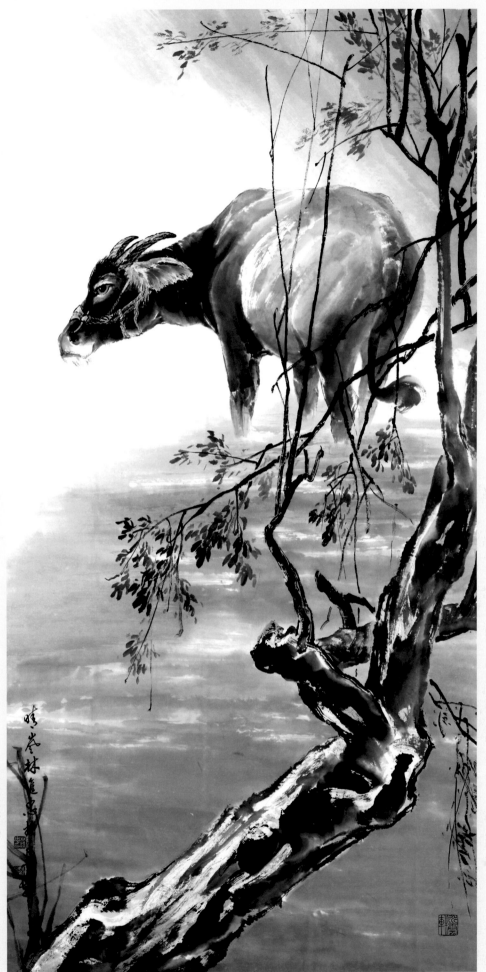

牧閒映春風 2010 140×70 水墨紙本

賴威嚴
LAI WEI YEN

1952年生於臺灣南投,國立臺灣
師大美術系西畫組畢業。近四十年
繪畫歷程;作品濃郁詩般風格,以
世界視野為核心的眼光,回歸到臺
灣沉落角落中蒼涼與冷鬱美感,沉
重而凝練的鄉愁,總像畫家歸依─
故鄉的原鄉迴游─再呼喚。那寫實
的逼視,有時氛圍又擺盪著一種抽
離的依稀象徵,很現代感的形式語
彙。

作品先後被臺北第七畫廊、臺北時
代畫畫廊、首都藝術中心、長流美
術館經紀。參與北京中國油畫院、
廈門中華兒女美術館、南京市立美
術館、日本愛知縣美術館、長流美
術館……等重要展出。

「淡水滿足藝術空間─旅人之眼」
等21次個展發表,作品被國立臺灣
美術館、國立臺灣藝術教育館、私
立鳳甲美術館、南京市立美術館、
廈門中華兒女美術館等收藏。

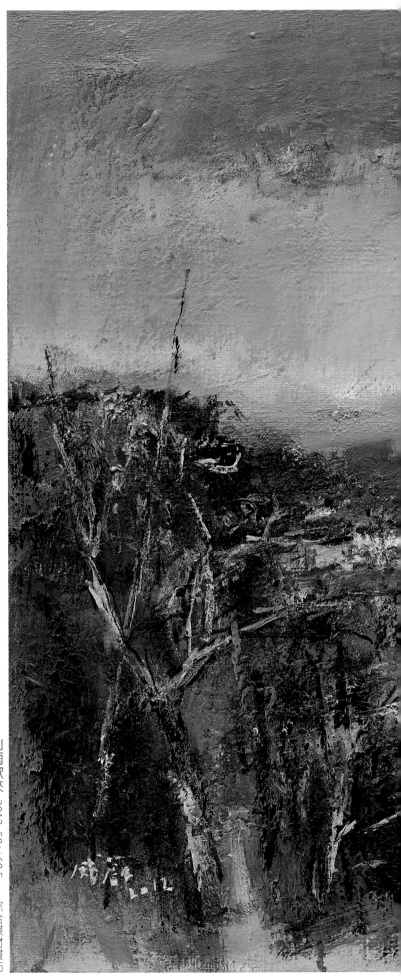

山雨欲來 2012 50×60.5cm 綜合媒材畫布

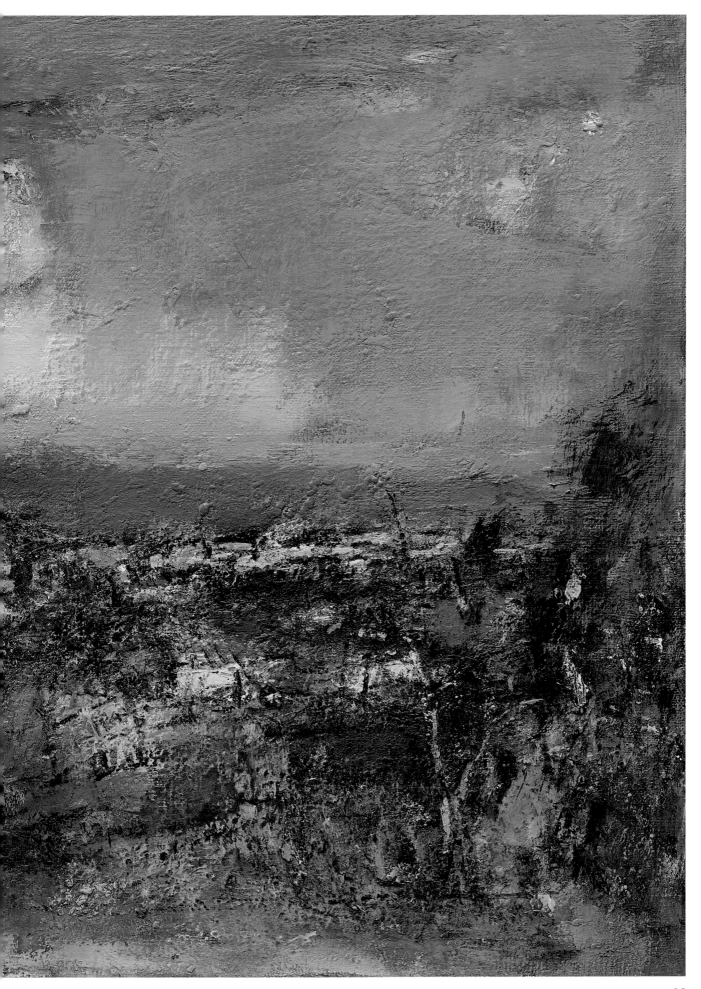

林文昌
LIN WEN CHANG

1952年生於臺灣彰化縣線西鄉，線西國小、精誠初中、彰化高中畢業、國立臺灣師範大學美術系畢業、美國Fontbonne大學美術研究所碩士、繪畫作品參加國內外各大展覽且獲獎多次，作品獲公私立機構及私人典藏。

歷任

輔仁大學藝術學院院長，應用美術系所主任及所長。國立臺灣藝大、國立臺灣師大、銘傳大學等兼任教授。藝術、三民、東大、全華等圖書公司叢書主編。全國美展、國家設計獎、聯邦新人獎與印象大獎、全國學生美展、臺北市、新北市等美展籌備、審查委員。2009年金鼎獎評審團總召集人、2009－2011年臺北市捷運工程局輔大站、新莊站公共藝術創意總監。2010年臺北國際花博國際花藝大賽審查委員兼召集人。新莊美展總召集人及美國Fontbonne大學、聖路易華盛頓大學、南伊利諾州立大學（SIU）、馬來西亞王子學院和新紀元學院、中國傳媒大學、北京人民大學和北京師大等訪問學者、講座教授。臺灣國際水彩畫協會秘書長、八方畫會會長。

現職

輔仁大學應用美術系所專任教授、財團法人振樺文化藝術基金會董事、財團法人高教評鑑中心藝術學門規劃委員、馬來西亞華校董事聯合會總會美術科國際學術顧問、臺灣五月畫會祕書長、臺灣美柔汀版畫協會會長。

著作

著有《素描學》、《色彩計畫》、《設計素描》、《服裝色彩學》、《生活色彩搭配》、《色彩生活美學》、《色彩質肌之體驗與內化》、《彰化縣美術發展調查研究》、《彰化縣繪畫發展調查研究》等三十餘冊，並於國內各大媒體發表期刊論文、藝術評介一百五十餘篇

展覽

自1992年迄今，於國內外共舉辦個展16次，發表壓克力、油彩、綜合媒材及版畫等多種作品，並出版作品專輯6冊

學術專長

繪畫、色彩學、色彩心理學、創意思考、公共藝術

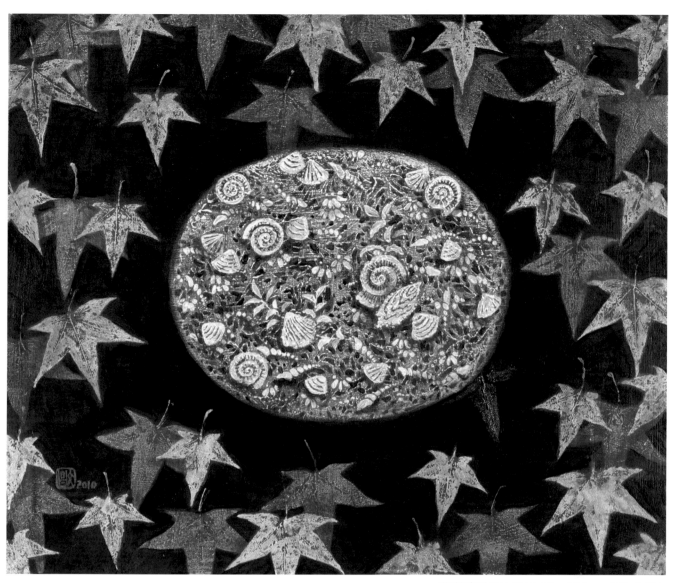

紫葉與化石 2011 50×60.5cm 壓克力畫布

熊宜中
ANDREW HSIUNG

1953年生於臺灣省臺中市，原籍湖北武漢，別號抱一，文化美術碩士。現任華梵大學美術系專任教授兼書法研究中心主任、臺灣師範大學美術系兼任教授、國立臺灣美術館諮詢委員、香港佳士得拍賣臺灣分公司文物展覽藝術顧問、西泠書畫院特邀畫師、中韓畫家交流會會長、臺灣水墨畫會理事長。

曾任國立臺灣藝術教育館研究推廣組主任、美育月刊總編輯，華梵大學美術系主任、文物館館長、藝術設計學院院長、瑞士維多利亞大學、菲律賓國立比立勤大學校外藝術博士課程指導教授、財政部關稅局古文物鑑定顧問，作品曾獲第一新銳獎、中興文藝創作獎、中國文藝獎章、中華藝術貢獻獎，並擔任全國美展、省展、全球薪傳獎等評委，發表相關書畫欣賞文物品鑑等文章百萬言，並應邀國內外各大美展數百回、舉辦個展二十餘回、出版個人作品專輯十三冊，作品曾於臺灣、上海、香港參加拍賣頗受好評，並廣為國內外公私美術館及私人收藏。

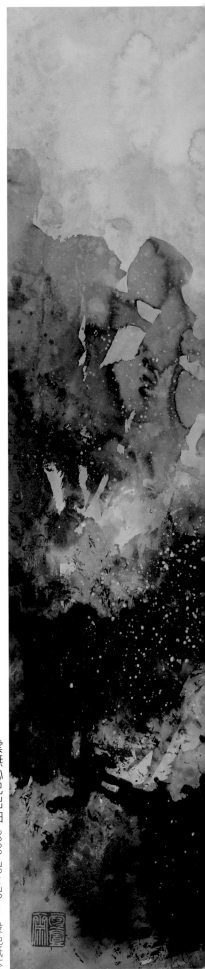

雲無心以出岫 2008 78×70cm 設色紙本

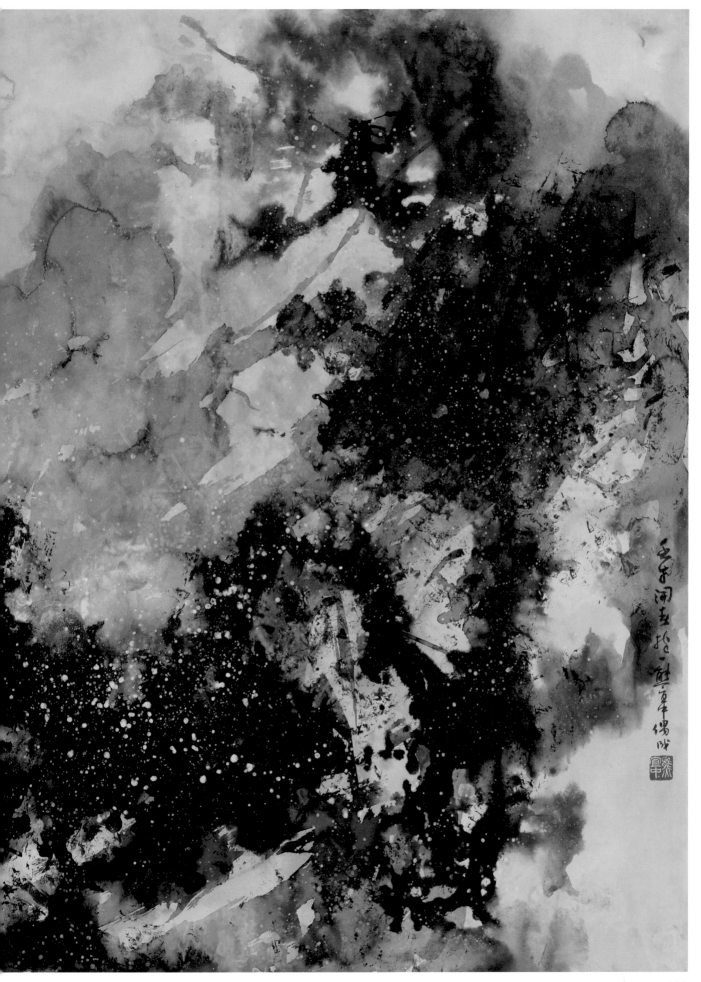

李振明
LEE CHENG MING

1955年生於臺灣嘉義。1984年臺灣師範大學美術系畢業，1988年獲臺灣師範大學美術研究所碩士。現任臺灣師大美術系所教授兼藝術學院院長，曾任臺中師院、臺中技術學院及東海大學美術系所教授。21世紀現代水墨畫會副會長、國際彩墨畫家聯盟秘書長、臺灣彩墨畫家聯盟會長、元墨畫會會長、臺中藝術家俱樂部會長、一號窗畫會會長。文建會、國家文化藝術基金會、國父紀念館、臺北市文化局審查。全省美展、中部美展、大墩獎、高雄獎、中山文藝獎、桃園美展、府城美展、苗栗美展、玉山獎、磺溪獎、桃城美展、新莊美展等評審。個展十餘回，並多次參加國內外重要聯展，包括臺灣、香港、中國大陸、美國、法國、俄羅斯、加拿大、比利時、日本、韓國、馬來西亞、薩爾瓦多、南非、波蘭、菲律賓等。

創作自述：個人創作的題材，大多取材自現代之生活空間，並且深信今人創作今人熟悉，且具深刻體驗題材作品之可能與必須。透過自我切身體驗反芻的映射，個人嘗試從平凡中，重新深入審視、反思具有本土情感之臺灣生活環境。用時而感懷，時而暗喻或反諷的手法，來解釋我們的社會現象。有時則突破傳統水墨空間之處理方式，把不同的物象或情境併置，營造出似衝突又感通的畫面張力，希望能為現代水墨的探索與開拓，帶入一番新的可能。至於表現技法，則是藉著不斷的嘗試實驗，冀望能跳脫命定的框限，將同樣地墨彩紙筆，還原本然素樸的無限可能，再現新的盎然生機。今時空生活的現實感受與記錄，不斷地透過往復的擺盪與省思，賦予水墨新形式另類的深層意蘊。

臺灣鮭出頭 2008 96×90 cm 設色紙本

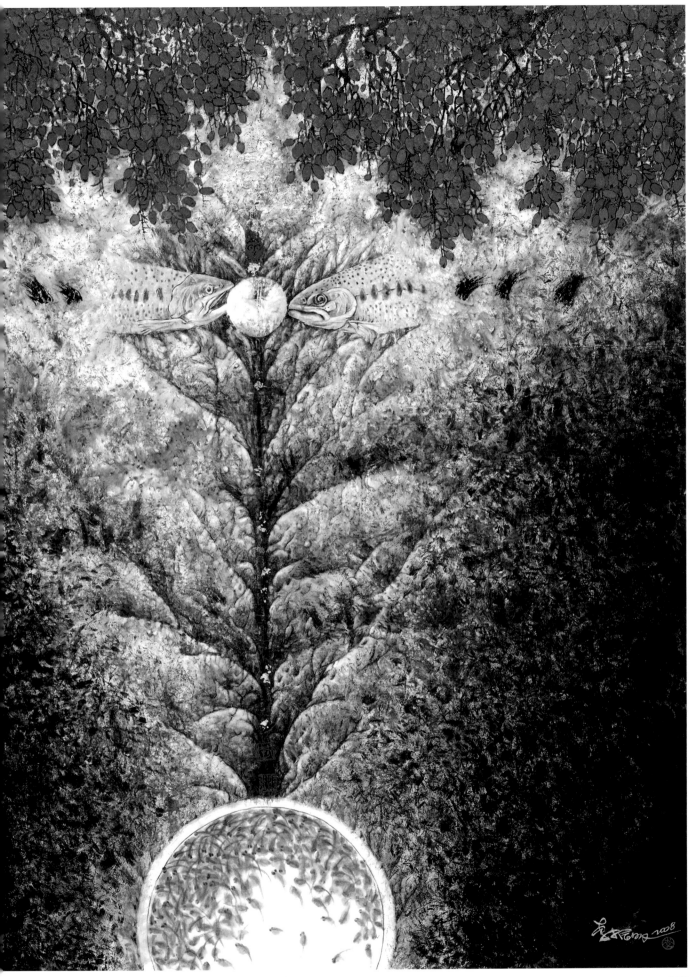

董周相
TUNG CHOU CHIANG

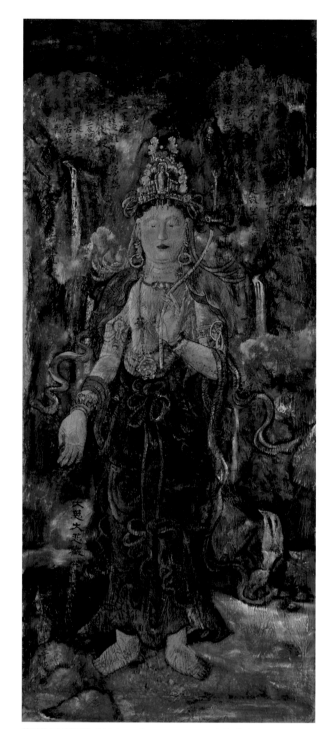

觀世音菩薩 2012 153.5×65.5cm 油彩畫布

由於受聘於國際知名之東方文華酒店及日本東京大飯店任居要職。常承辦政商名流、文人雅仕重要宴會及展覽活動,深受大眾肯定。在臺灣五星級酒店策劃國際水晶藝術大展多次,也曾經為國寶級攝影大師郎靜山先生、佛畫大師萬峰上人、對聯名家釋惟誠法師籌辦展覽之策展人。

藝術家本人熱愛詩詞、花藝、養生美食研究。在佛學上曾親近顯、密、禪、淨多位大師,並在佛乘宗修學十八年,二十年來在佛教道場大型活動之餐飲文化規劃設計參與數百場。

曾主編素食養生書籍十餘冊。因慈善活動和藝術家結廣大善緣,曾追隨全方位藝術名家黃歌川學習蠟染、水墨、多媒彩多年。任教於佛光山台北道場社教館、中台山普洲精舍、大同、信義社區大學等文化課程之指導老師,也為慈濟大愛電視台、佛教衛星電視台作開台節目顧問及主持人,目前自成立丹烽舞墨藝術工作室,帶領一群熱愛藝術優秀書畫家共同從事佛畫、蠟染及書法創作。並以自身對美食文創的專業透過文化藝術交流與大眾廣結善緣。

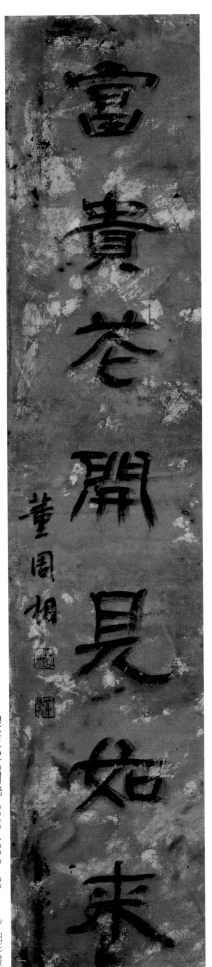

富貴花開見始來

春風得意觀自在

隸書七言對聯 2012 155.5×33cm×2 油彩畫布

陸先銘
LU HSIEN MING

年表

1959 生於臺灣臺北

重要個展

1998「都市邊緣的主流意志」，印象畫廊

2003「臺北‧新‧人類」，臺北市立美術館

2008「城市‧劇場」，臺北大未來畫廊

重要聯展

1995「臺灣當代藝術展」，澳洲雪梨當代美術館

1996「臺灣—今日藝術」，德國路德維國際藝術論壇館

1999「複數元的視野—臺灣當代美術1988-1999」，北京中國美術館

2002「首屆中國藝術三年展」，中國廣州藝術博物院

2004「正言世代：臺灣當代視覺文化」，紐約康乃爾大學強生美術館

2006「臺灣美術發展1950-2000」，北京中國美術館

2010「撼＆憾——悍圖社西遊記」，四川重慶美術館

2011「複感‧動觀 2011年海峽兩岸當代藝術展」，北京中國美術館

榮譽

1981 第六屆雄獅美術新人獎首獎

1992 臺北現代美術雙年展首獎

2002 第二屆廖繼春油畫創作獎首獎

密語 2012 70×106cm 綜合媒材畫布

陳永模
CHEN YUNG MO

五歲許就開始拾筆塗鴉，早慧的藝術細胞，加上勤奮踏實的天性，與師法
歷代名家的態度，讓陳永模逐漸形塑出自己的創作風格。就五十歲的藝術
家而言，陳永模的作品風貌是多元的，在工筆寫意之間已收放自如，是臺
灣中生代傑出的水墨藝術家。綜觀其創作過程，早期喜歡從古典文學及佛
教與老莊思想中找尋靈感，畫作中常見儒釋道人物與漁樵耕讀等題材，深
富東方禪思的精神。

近十餘年來，逐漸把畫路由古典人物轉為現代人物，如裸女，農村人物等
題材。讓水墨藝術增添現代性及土地的意涵，消弭了水墨文人畫艱澀難懂
的傳統印象，也拉近了水墨畫與生活的關係。

陳永模曾在臺灣、香港、日本、馬來西亞、新加坡、中國、越南等地舉辦
個展及聯展，作品多次應邀參與香港蘇富比、佳士得及上海泓盛等拍賣
會，屢獲佳績。此外，2008年陳永模與林秋芳應邀參加馬來西亞沙沙蘭國
際藝術創作營，2009年在宜蘭策畫村落美學‧礁溪桂竹林國際藝術創作營，
與亞太十國藝術家的密切交流，也帶給他創作上新的觸發。

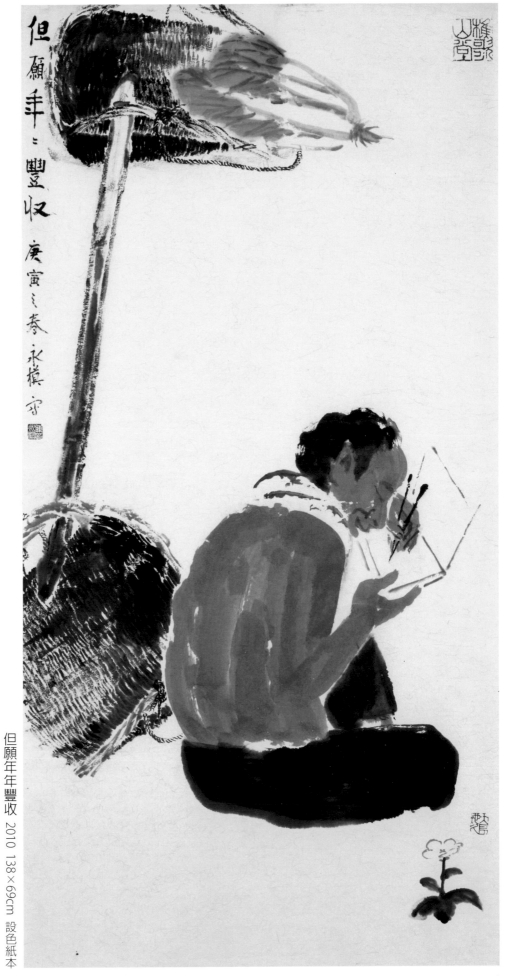

但願手_豐收
庚寅之春 永槙寫

但願年年豐收　2010　138×69cm　設色紙本

林進達
LIN CHIN TA

1964年出生於臺灣南投。美國密蘇里州Fontbonne University美研所藝術碩士畢業。曾舉辦2010年紐約法拉盛市政廳藝術中心—「壅塞的靈魂」邀請展、2011年臺中市大墩文化中心—「壅塞的靈魂」林進達油畫創作展等27次個展,自1989年起,參與2007年日本愛知縣美術館「日本新象展50周年展」、2008年長流美術館「兩岸油畫交流大展」、2009年北京中國油畫院「畫境、行旅」海峽兩岸油畫藝術聯展、2010年南京美術館「海峽兩岸南京、南投美術作品交流展」、2011年北京臺灣會館「南投藝術產業特展」等國內外聯展數十次。

榮譽

第5屆玉山美術獎首獎(油畫)

第7屆礦溪美展優選(油畫)

第12屆大墩美展優選(油畫)

拍賣

2008　藝流春拍〈檳榔西斯〉

2008　藝流秋拍〈夢與艾莉絲〉

2009　藝種幸福慈善拍賣〈深綠色的夢〉

2011　新加坡中誠春拍

2011　香港中誠秋拍

典藏

2002　國立暨南大學(油畫)

2003　南開科技大學(油畫)

2005　國立臺灣美術館(複合媒材)

2006　南投縣文化局(油畫)

2006　淡江大學文資藝術中心(油畫)

2007　長流美術館(油畫)

2009　北京中國油畫院(油畫)

現職

南投縣政府社區大學講師、南投縣政府文化局講師、南開科技大學、建國科技大學兼任助理教授、南投縣九九美術學會理事長、南投縣美術學會理事、南投縣青溪新文藝協會理事

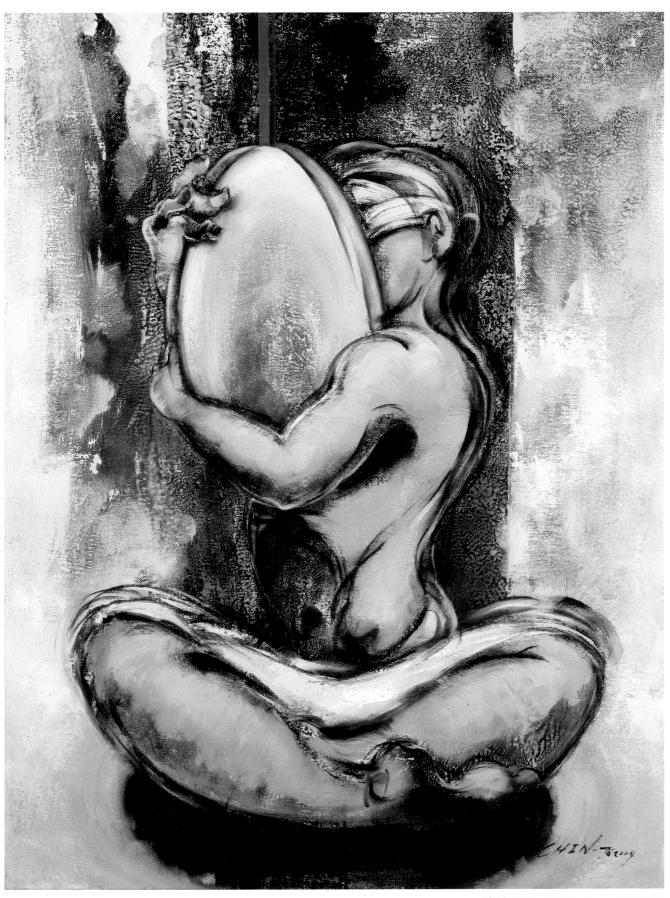

扶持 2009 116.5×91cm 油彩畫布

韋啓義
WEI CHI YI

以嚴謹的西洋素描為根基，精研中外畫理為借鑒，在東西並致下，以寫實又寫意的虛實手法，渾然呈現其特有的繪畫風格。在無受限的繪畫題材中，「人體」、「音樂」、與「人文關懷」系列是主要發表題材；如今從其繪畫內容與技法中，不難看出他在畫面結構的經營與運筆節奏的把握已臻成熟之境。

年表

1993 教育部文藝創作獎第一名

1996 南瀛美展油畫類首獎

1998 全省美展銀牌獎

1999 獲頒「世界華人美術名家」榮譽證書

2003 「時間的刻度－臺灣美術戰後五十年作品展」，長流畫廊-臺北

2005 「中華民國畫廊博覽會」，世貿-臺北

2008 「新象展50週年」中日交流展，名古屋-日本

2009 「畫境行旅」海峽兩岸油畫藝術聯展，中國油畫院-北京
　　　「臺灣藝術祭」國際藝術交流博覽會，世貿-臺北

2012 「臺北新藝術博覽會」，世貿-臺北

2012 「海峽兩岸交流-長安雅集與臺灣藝術名家聯展」，桃園長流美術館
　　　個展十六次：作品廣為國內外美術館與各界人士收藏

拍賣

2005 「翰海國際拍賣會」，北京

2006 「中信國際拍賣會」，香港

2007 「千扇之美－當傳統遇到現代」拍賣會，桃園長流美術館

2009 「藝種幸福」慈善拍賣會，臺北長流美術館

2010 「藝流國際拍賣會-四季春」，臺北長流美術館

2011 「藝流國際拍賣會-夏季」，臺北長流美術館

2010 「金仕發國際拍賣會」

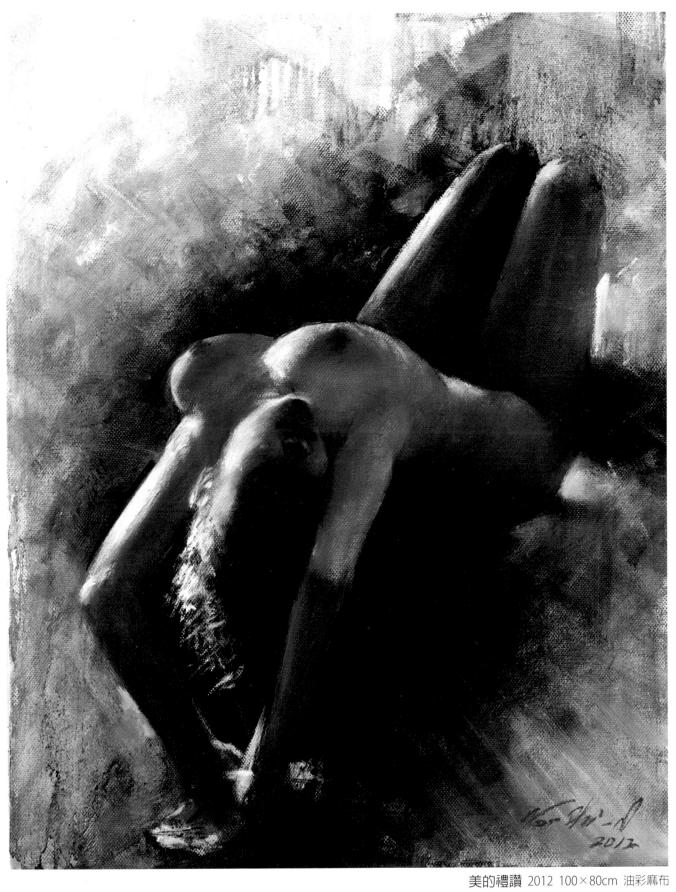

美的禮讚 2012 100×80cm 油彩麻布

游守中
YU SHOU CHUNG

年表

1965 出生於臺灣雲林

1988 復興崗學院藝術學系

1998 美國密蘇里州Fontbonne University美研所藝術碩士

1999 自1999年起到2011年，任南開科技大學文化創
意與設計系專任助理教授兼藝術中心主任

2011 商調擔任南投縣政府文化局局長

2012 自1992年起到2012年，國內外大小個展四十餘
次、聯展百餘次，國內外大小公辦美展首獎多
次，曾獲選南投縣第二屆駐縣藝術家、亞洲大
學駐校藝術家、四十四屆中國文協文藝獎章油
畫創作獎、南投縣玉山美術獎評審、中部五縣
市水彩寫生評審、中華畫院油畫研究院委員。

孤獨的告白 2008 100×100cm 油彩畫布

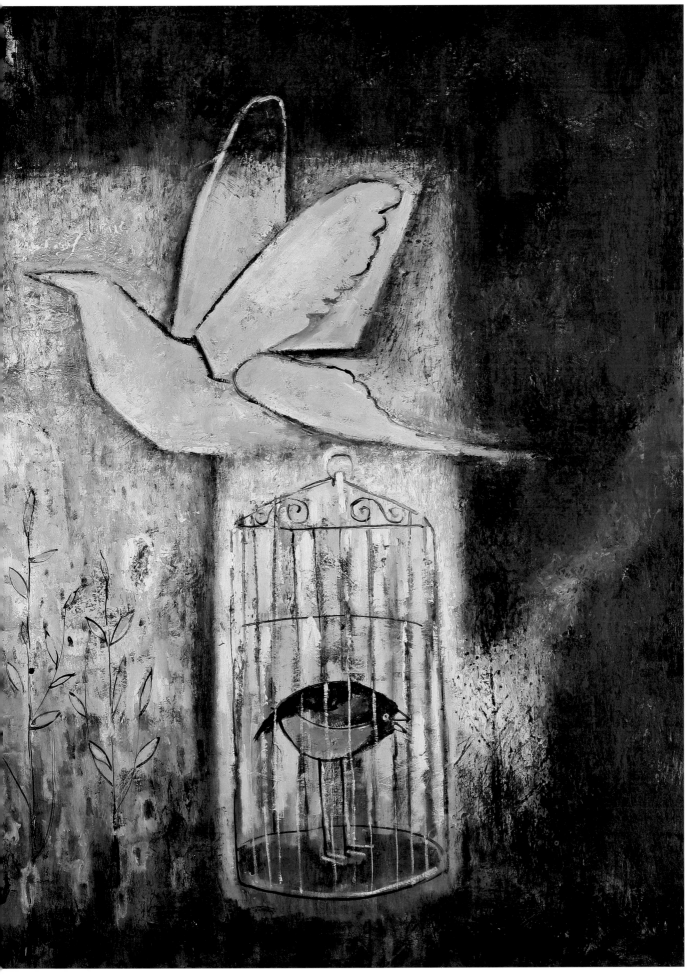

柯適中
KO SHIH CHUNG

1966年出生於南投，獲美國芳邦
藝術學院美術系碩士，歷任多屆大
墩美展評審、南投縣玉山美術展
評審委員、苗栗美展評審委員。
1994迄今擔任南開科技大學文化
創意設計系教授及藝術中心主任。
學術專長為水彩畫、素描、油畫。

典藏

1990 水彩作品〈牛〉，臺灣省立美
　　 術館-臺中
1993 油畫作品〈盛夏裡的植物
　　 園〉，臺灣省立美術館-臺中
1996 油畫作品〈吹笛人〉，臺南市
　　 立文化中心典藏-臺南
2002 油畫作品〈風景〉，南投文化
　　 局-南投
2002 油畫作品〈望向海的那一
　　 端〉，大里高中-臺中
2007 油畫作品〈記憶中的威尼
　　 斯〉，國立臺灣美術館
2009 油畫作品〈魚缸〉，中國藝術
　　 研究院中國油畫院

拍賣

中誠拍賣

2007 秋拍 靜夜（100F）
2008 春拍 理性的藍（50F）
2008 秋拍 漫步（100F）
2009 春拍 街景（20F）

羅芙奧拍賣

2005 秋拍 記憶中的風景（100×
　　 100cm）
2006 秋拍 印象歐洲（20F）
2006 秋拍 花（20F）
2007 秋拍 時空（70×70cm）

景薰樓拍賣

2005 秋拍 山居（20F）
2006 春拍 姿態（20F）
2007 秋拍 寒夜（30F）
2008 春拍 昨日之秋（80×80cm）
2011 春拍 呢喃（20F）

蘭嶼 2009 60.5×72.5cm 油彩畫布

國家圖書館出版品預行編目(CIP)資料

海峽兩岸藝術交流：藝象萬千—長安雅集與臺灣名家精選集 / 黃承志
總編輯. -- 初版. -- 臺北市：黃承志出版：長流美術館發行,2012.06
面 ; 28.5×21公分
ISBN 978-957-41-9178-9(精裝)
1.書畫 2.作品集
941.6 101009991

海峽兩岸藝術交流
藝象萬千－長安雅集與臺灣名家精選集

出版者 黃承志

策展人 張雨晴

主辦單位 長流美術館 中華愛藝協會

承辦單位 長美藝術股份有限公司

協辦單位 財團法人花蓮縣宗亞教育基金會 紅鼎藝術股份有限公司
臺灣文皇磁場藝術協會 臺灣文化名特產國際推廣協會

贊助單位 美利王・文創網

總編輯 黃承志

執行編輯 黃士奇 葉育陞

助理編輯 陳韻如 陳怡文

美術設計 趙梅英

承印 仝藝印刷藝術國際股份有限公司

版次 初版

定價 1000元

發行日期 2012年6月

發行單位 長流美術館

總經銷
長流美術館臺北館
10062 臺灣臺北市仁愛路二段63號B1
Tel +886-2-23216603 Fax +886-2-23956186
長流美術館桃園館
33850 臺灣桃園縣蘆竹鄉中山路23號1樓
Tel +886-3-2124000 Fax +886-3-2126833
長流畫廊
10641 臺灣臺北市金山南路二段12號3樓
Tel +886-2-23216603 Fax +886-2-23956186